卡通风格场景
绘制技法

董 雪◎著

清华大学出版社
北京

内 容 简 介

本书结合当前主流动漫产品设计的理念，按照从简到繁、由浅入深、从局部到整体的绘制思路，逐步讲解卡通风格场景的设计思路、空间结构透视原理、卡通风格明暗色调绘制、卡通场景上色绘制技巧等内容，帮助读者在较短的时间内熟练掌握并应用动漫场景设计的绘制技巧及绘制流程，成为合格的动漫场景设计师。

本书结构清晰、语言简练、案例丰富实用，适合初、中级动漫爱好者作为学习教程，也可作为各类动漫培训学校、艺术职业学校、大专院校等的动漫类相关专业的参考书。

图书在版编目（CIP）数据

卡通风格场景绘制技法 / 董雪著 . —北京：清华大学出版社，2020.9
（动漫高手速成）
ISBN 978-7-302-56323-5

Ⅰ . ①卡⋯ Ⅱ . ①董⋯ Ⅲ . ①动画－绘画技法 Ⅳ . ① J218.7

中国版本图书馆 CIP 数据核字 (2020) 第 156687 号

责任编辑：张彦青
封面设计：李 坤
责任校对：李玉茹
责任印制：沈 露

出版发行：清华大学出版社
 网 址：http://www.tup.com.cn，http://www.wqbook.com
 地 址：北京清华大学学研大厦 A 座 邮 编：100084
 社 总 机：010-62770175 邮 购：010-62786544
 投稿与读者服务：010-62776969，c-service@tup.tsinghua.edu.cn
 质 量 反 馈：010-62772015，zhiliang@tup.tsinghua.edu.cn
印 装 者：三河市龙大印装有限公司
经 销：全国新华书店
开 本：185mm×260mm 印 张：16 字 数：380 千字
版 次：2020 年 10 月第 1 版 印 次：2020 年 10 月第 1 次印刷
定 价：78.00 元

产品编号：080696-01

前言 |

动漫产业作为文化艺术及娱乐产业的重要组成部分，具有广泛的影响力和潜在的发展力。

动漫产业是非常具有潜力的朝阳产业，科技含量比较高，同时也是现今精神文明建设中一项重要的内容，在国内外都受到了高度的重视。

进入 21 世纪，我国政府开始大力扶持游戏和动漫行业的发展，2015 年国家新闻出版总署批准了北京、成都、广州、上海等 16 个"国家动漫产业发展基地"。根据《国家动漫游戏产业振兴计划》草案，今后我国还要建设一批国家级动漫游戏产业振兴基地和产业园区，孵化一批国际一流的民族动漫企业。

国家对动漫企业给予了大力支持，如支持建设若干教育培训基地，培养、选拔和表彰民族动漫产业紧缺人才；完善文化经济政策，引导激励优秀动漫和电子产品的创作；建设若干国家数字艺术开放实验室，支持动漫产业核心技术和通用技术的开发，支持发展外向型动漫产业，争取在国际动漫市场占据一席之地。

包括动漫在内的数字娱乐产业的发展是一个文化继承和不断创新的过程。中华民族深厚的文化底蕴为中国发展数字娱乐及创意产业奠定了坚实的基础，并提供了广泛而丰富的题材。

动漫新文化的产生，源自新兴数字媒体的迅猛发展。这些新兴媒体的出现，为新兴流行艺术提供了新的工具和手段、材料和载体、形式和内容，带来了新的观念和思维。

目前，动漫已成为一种新的理念，包含新的美学价值、新的生活观念，主要表现在人们的思维方式上，它的核心价值是给人们带来了欢乐，它的无穷魅力在于天马行空的想象力。动漫精神、动漫游戏产业、动漫游戏教育构成了富有中国特色的动漫创意文化。

与动漫产业发达的欧美、日韩等地区和国家相比，我国的动漫产业仍处于一个文化继承和不断尝试的过程中。尽管中华民族深厚的文化底蕴为中国发展数字娱乐及动漫等创意产业奠定了坚实的基础，并提供了丰富的艺术题材，但从整体看，中国动漫及创意产业面临着诸如专业人才缺乏、原创开发能力欠缺等一系列问题。

一个产业从成型到成熟，人才是发展的根本。面对国家文化创意产业发展的需求，只有培养和选拔符合新时代的文化创意产业人才，才能不断提高我国动漫产品在国际动漫市场的影响力和占有率。针对这种情况，目前全国有数百所高等院校新开设了数字媒体、数字艺术设计、平面设计、工程环艺设计、影视动画、游戏程序开发、美术设计、交互多媒体、新媒体艺术设

计和信息艺术设计等专业。我们在科学的市场调查基础上，根据动漫企业的用人需求，针对高校的教育模式以及学生的学习特点，推出了这套动漫系列丛书。

本书由淄博职业学院的董雪老师编写。本系列丛书案例设计人员都是来自各知名游戏、影视相关企业的技术精英和骨干，拥有大量的项目实际研发成果，对一些深层的技术难点有着比较独特的分析和技术解析。由于编者水平有限，书中难免有所疏漏，敬请不吝指正。

编　者

卡通
风格场景
绘制技法

章目录 I

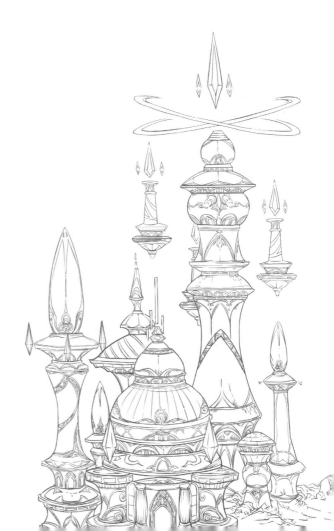

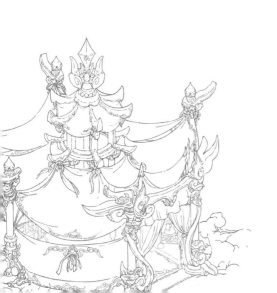

目录 |

卡通
风格场景
绘制技法

目 录

卡通
风格场景
绘制技法

卡通
风格场景
绘制技法

第1章 ┃ 卡通风格场景原画概述

本章我们介绍卡通风格场景原画的设计原理及场景原画的分类，重点介绍卡通风格场景原画设计的流程，详细讲解卡通风格场景绘画的基本要领及绘制技法。通过本章的学习，读者可深入了解卡通风格原画场景在产品开发中的应用。

1.1 场景与背景原画的区分

● ● ● ● ● ●

1.1.1 "背景"与"场景"定义

1 场景的基本概念

场景：是指在一定的时间、空间（主要是空间）内发生的一定的人物行动或因人物关系所构成的具体生活画面，相对而言，是人物的行动或生活事件具体发展过程中阶段性的横向展示。在动漫、游戏、影视、建筑、戏剧、广告等产品中营造场景氛围的画面，是展开故事剧情、创造环境氛围的单元场次的特定空间环境。

我们要明确场景和环境并非同一概念，它们既有分别又有关联。环境是指剧情所涉及的时代、社会背景以及具体的自然环境、地域等，还包括剧中主要角色生活活动的场所和空间，是一个广义而全面的概念。而场景是指使剧情展开的、具体的、物质的画面单元，每一个单元场景都是构成影视、动漫及游戏等虚拟空间环境的基本单元。

背景：是指场景原画中角色所处的环境，衬托主体事物的景物，对人物、事件起作用的历史情况或现实环境。背景有单层背景和多层背景之分，目前有大量的背景是用电脑绘制或者合成的。

从字面意义上来理解，与前景相对应，背景就是人们意识对象所依存的"土壤"，即背后的衬托物。有如下解释：①舞台上或电影里的布景，放在后面，衬托前景；②图画、摄影里衬托主体事物的景物；③对人物、事件起作用的历史情况或现实环境，如历史背景、政治背景。背景是图像或者景象的组成部分，是衬托主体事物（前景）的景物，对事态的发生、发展、变化起重要作用的客观情况，背景的主要作用是渲染主体。

2 卡通场景设计的概念

卡通场景设计就是指动漫游戏、影视中除角色造型以外的随着时间的改变而变化的一切可见物体的空间结构造型设计，包括室内外的主体建筑及附属的物件，也包括天空、陆地、

海域及虚拟空间等的环境元素。

3 卡通场景的类型

卡通场景原画设计类型与其他美术作品表现的场景类型一样，都是依据策划文案和游戏世界观描述中所涉及的内容和剧情的要求设置的，一般分为室内场景、室外场景和室内外结合场景三种。

❶ 室内场景

室内场景是指角色人物（包括动物）所居住与活动的房屋建筑、交通工具等的内部空间。通过对室内场景的陈设和空间布局以及色彩进行配置，可以将室内场景设置为不同功能模块的单独空间，如武器店、拍卖所、训练室、商店等有特殊含义的空间。室内场景示例如图 1-1 和图 1-2 所示。

图1-1

图1-2

❷ **室外场景**

室外场景是指除房屋建筑内部之外的一切自然和人工场景，如森林、河谷、某一星球、太空等。由于游戏场景完全是人为设计和绘制的，既可以二维绘制又可以三维虚拟建构，也可以两者结合，所以在场景设置上有很大的自由度和可能性。因而，这部分场景在游戏中的使用率最高。这些场景完全摆脱了在常规影视剧中所需考虑的场景搭建、场地大小、建构成本等诸多问题。但在设计时要特别注意，一定要依据游戏世界观的文案剧情描述的要求来考虑地形地貌、空间透视等场景元素的结合。室外场景示例如图1-3及图1-4所示。

图1-3

图1-4

❸ **室内外结合的场景**

室内外结合的游戏场景是指室内场景与室外场景结合在一起的场景，属于组合式场景。其特色是内外兼顾，结构复杂，富于变化，空间层次丰富，便于不同层次空间的角色同时表演。室内外结合的场景如图1-5及图1-6所示。

图1-5

图1-6

4 主场景的概念

　　主场景是根据项目产品对世界观定位，展开剧情和主要人物活动的特定空间环境。不同项目的主场景都是依据产品策划剧情的不同关卡来划分的。一般来讲，不同产品根据产品的定位及世界观都有特定的主要场景。一款影视、动漫产品或一部系列动画片都会有不止一处主场景，设计的场景也一般都有几个比较明确的主题的活动区域，而且有设计风格不同的区域。主场景示例如图 1-7 所示。

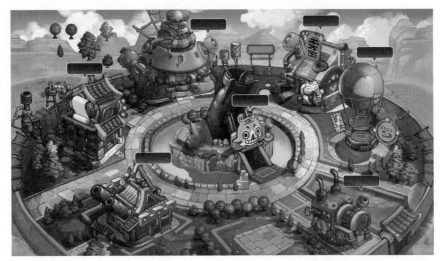

图1-7

1.1.2 场景设计的原则

场景是所有游戏元素的载体，是玩家游戏的平台，要想设计出令人满意的场景，就要了解设计场景的原则。

（1）要充分掌握项目产品的需求，明确故事情节的起伏及故事的发展脉络，表现出作品所处的时代、地域及其个性和人物的生活环境，分清主要场景与次要场景的关系。

（2）找出符合剧情的相关素材与资料，并灵活运用相关资料，增强场景的真实感，使玩家有身临其境的感觉。

（3）利用一切可以利用的素材、资料，把视觉物体形象化。

（4）增强形式感，要有广阔的设计视线引向，突出画面表现的冲击力，营造空间氛围，烘托主题并进行渲染与陪衬，要用不同视点、角度表现主体环境，突出艺术魅力。

（5）突出产品主题艺术风格，充分展现技术与艺术的完美结合。

1.1.3 场景风格分类

对于大多数影视、动画及游戏动漫产品来说，场景是展开游戏剧情的空间环境，是整体空间环境的重要组成部分，是项目剧情所涉及的时代、社会背景和自然环境，是服务于故事主体角色活动的空间场所，是角色思想感情的衬托，也是影响玩家用户体验感受的主要因素。

设计不同项目、不同风格的场景空间，不但要有丰富的产品开发经验和对产品未来规划的预见性，也要有坚实的绘画基础和创作能力。这些修养会直接影响产品的故事主题、构图、造型、风格、节奏等视觉效果，也是形成产品独特风格的必备条件。

场景表现要注意的四个方面：故事背景、时代性、地域特征、时间季节。

项目场景的主要特征：时代性、社会环境性、生活环境性。好的项目场景能够营造良好的游戏氛围，能够突出游戏的主旨和目的，能够吸引玩家积极主动地进入游戏。

美术风格是设计师个性对文案需求的体现，是作品艺术的表现形式和灵魂，失去了艺术风格也就失去了艺术价值。场景风格由三大要素组成：故事情节、角色人物、场景环境，大体可分为写实、写意、Q版写实、科幻、卡通、魔幻等表现类型。

1 写实风格场景

写实就是展示真实的场景，注重细节的表现。运用真实的场景体现出作者最真实的感情，而真实的场景描绘就是读者对社会生活感悟的一种具体体现。通过客观真实的场景来表现项目产品中人物的思想，这样才更能与用户融为一体。在写实风格场景中，其中的角色不仅是来源于社会生活中的题材，并且人物形象的刻画也要与现实人物相吻合，总体的场景布置都需要从细节上进行把握，只有最真实的人物形象、最细致的场景布置、最丰富的剧情才会吸引更多的用户。写实风格场景示例如图1-8、图1-9所示。

图1-8

图1-9

写实场景的产品魅力在于能让用户感知其中的人物角色，通过各种互换设计体验人物在剧情中的行为和选择，但也需要大量空间环境来保证剧情的代入感和增强项目体验的乐趣。丰富的交互体验，能让玩家体验到丰富的收集感或成就感，或者自由地探索，或者畅快地战斗，这也是支撑产品剧情的体现。

2 写意风格场景 ◣

写意风格场景虽然本身形象简单，但是其拥有更丰富的意境，更注重对人物情感和内涵的展示。很多中国画（见图1-10），如丰子恺大师的竹影作品、齐白石的虾作品，都是写意的展示，他们注重对主体情感的释放，对其中事物的刻画或许并不是很形象，但是它们拥有最重要的东西——情感。这也是我们中国画中常说的天人合一的做法。利用有限的事物和场景来展示最真实的情感，让用户能直接感受到人物的情感和氛围，也是提升玩家代入感的最好展示。

图1-10

与写实风格场景的制作相比，写意风格场景的制作更注重对游戏剧情的完善，能让玩家体验到最丰富的游戏情节，让他们有一种身临其境的代入感。同时也能通过玩家的体验来增进游戏的进程，这也是一种对策略的积累和选择。而很多人都会问，难道气势磅礴的场景、荡气回肠的剧情、丰富多彩的人物，不能震撼到玩家吗？这些当然是可以的，但是不会持久。不持久的震撼不是设计游戏的目的，也不是游戏最需要展示的东西。

3 Q版写实风格场景 ◣

Q版写实风格场景也是比较流行的场景表现形式之一。Q版风格更注重突出场景的外貌和自然元素。动漫中Q版场景的设计最明显的特点就是通过最简单清新的展示，让玩家产生眼前一亮的新颖感。这也是很多动漫作品经久不衰的原因之一，也更容易让人产生情怀。情怀是一种最具有吸引力的东西，这种吸引力并不会随着平台的变迁或者玩家群体的改变而消失。在动漫中，卡通的场景布置也需要情怀的滋润，才会使玩家有想玩的冲动。

在Q版写实的场景表现中，很多场景都是取材于生活的，需要体现场景的真实感，要体现真实感就需要通过一定程度的积累。在设计上，我们也是需要通过积累，将写实的场景和写意的人物形象相结合，来展示出卡通人物的真实性，也让场景氛围得到深化，给玩家展示写实的物体在绘画艺术中的表现。Q版写实风格场景示例如图1-11及图1-12所示。

图1-11

图1-12

4 科幻风格场景

科幻风格场景主要是指对未来幻想世界的架构设计。场景中的所有元素都具有前瞻性、秩序性，给人以无限的想象力。不同色调的科幻场景氛围如图 1-13 所示。

图1-13

5 卡通风格场景 ◤

卡通风格场景主要是指根据产品的市场定位，通过夸张、变形、假定、比喻、象征等手法绘制的场景，整个场景表现画面简洁，色彩艳丽，有比较明确的转折色彩关系，有比较独特的卡通场景绘制技法和风格表现，如图1-14及图1-15所示。

图1-14

图1-15

6 魔幻风格场景 ◤

魔幻风格场景主要是指在产品设计中，整个游戏美术风格色彩艳丽，设计思路豪放自由，每个场景有非常鲜明的主体色调，有庞大的虚拟空间设想，给设计师无限的创作空间，如图1-16所示。

<div align="center">图1-16</div>

总之，一款优秀的场景概念设计与场景的格局、情节的氛围、人物角色的刻画等都有着紧密的联系。炫酷的画面既能展示产品的特色，又能吸引更多用户。场景远、中、近景空间的精细刻画及环境氛围的营造在产品宣传中有着举足轻重的地位。不管是通过写实还是写意的场景描绘，抑或通过卡通、魔幻风格来展示人物的情怀，都能体现设计者的思想情感与设计技巧。

1.2　场景原画的设计思路

设计优秀的场景原画，需要丰富的项目绘制经验的累积，需要创作者在实践中不断练习，不断创新。从绘画基础开始，再到讲究技巧，考虑透视、结构、光影、造型、虚实、统一等元素，最后融会贯通，才能真正触及绘画的本质。

1.2.1　场景设计思路

（1）清楚故事主题，运用素材，确定风格。

（2）清楚画面的整体构图及虚拟空间区域的表现形式。

（3）掌握场景透视原理，赋予主题元素设计感与意境表达。

（4）清楚画面布局变化，把握好虚实、冷暖色、主次、明暗、光影等要素。

（5）熟练掌握各种绘画技法及绘制流程，把握整体美术环境氛围及艺术表现。

（6）清楚光影对整体画面的明暗色调的影响。

（7）清楚透视带来的景深变化，理解图层作用。

（8）清楚游戏主体与周边物体的关联性、统一性及创造性。

（9）清楚不同游戏风格的艺术特色，把握好各种表现形式的色彩协调与统一变化。

1.2.2　场景原画设计流程

在设计一个场景之初，我们需要了解这是个什么样的游戏。通过策划人员所提供的故

事背景、角色和相关的设计要求，可以了解到足够多的信息，在脑海中隐约呈现出游戏世界的基本架构，然后开始游戏世界的规划工作。

1 确定风格

风格在很多情况下由策划人员决定，而场景设计师在设计场景风格时，必须与相关的技术人员配合。一个优秀的场景设计师，对于场景氛围、建筑风格、场景结构的理解力是高超的。例如，唯美风格、写实风格、卡通风格等游戏的场景表现，在美术上的支持也各有不同，这都需要场景设计师对场景风格的把握能力和丰富的经验。当然各个游戏的背景需求也是不能忽略的参考因素。主城场景整体效果如图1-17所示。

图1-17

2 确定元素

确定了美术风格后，就开始确定场景的一些原则性因素，例如地形、气候和地理位置等，以及天空、远山、树木、河流等自然元素。这个阶段需要绘制一些草图，草图的优点是易改动，场景设计时要尊重历史年代、地域特色，要注意细节的设计，表现出生活味道，如图1-18所示。

图1-18

3 构思画面，确定细节

这个阶段要分清近、中、远景深的透视变化。突出主体，注意细节刻画（如场景中物件摆放的位置和角度等），明确角色活动区域空间及结构设计，如图 1-19 所示。

图1-19

4 强调气氛，增强镜头感

可以充分利用 Photoshop 的绘制技法及强大的滤镜工具调节画面整体氛围。气氛图要重情（剧情）、重势（气势）、重意（意境）、重魂（灵魂），如图 1-20 所示。

图1-20

13

1.3 卡通动画场景设计

• • • • • •

卡通动画场景指的是卡通风格影视动画角色活动与表演的场合与环境。这个场合与环境既有单个镜头空间与景物的设计，也包含多个相连镜头所形成的卷轴式场景，如图 1-21 所示。卡通动画艺术是时间与空间的艺术，是影视、动画及动漫艺术的一个分支，卡通风格动画场景的设计属于影视艺术的一种表现形式。

图 1-21

1.3.1 卡通风格场景设计的概念

在传统手绘动画场景艺术中，角色的表演场合与环境通常是手工绘制在平面的画纸上，拍摄时将所画好的画稿衬在绘有角色原画、动画的画稿下面进行拍摄合成，所以人们又习惯性地将绘有角色表演场合与环境的画面称为"背景"。随着现代影视动画技术的发展，通过计算机制作的动画角色的表演场合与环境，在空间效果、制作技术、设计意识和创作理念上，都更加注重对时间与空间的设计与塑造。因此，动画角色表演的场合与环境的"场景说"渐渐地取代了"背景说"。通过计算机制作的场景如图 1-22 所示。

图 1-22

1.3.2 卡通风格场景设计特点

在卡通风格动画片的创作中，动画场景通常是为动画角色的表演提供服务的，动画场景的设计要符合要求，展现故事发生的历史背景、文化风貌、地理环境和时代特征。要明确地表达出故事发生的时间、地点，结合该部影片的总体风格进行设计，给动画角色的表

演提供合适的场合，如图 1-23 所示。

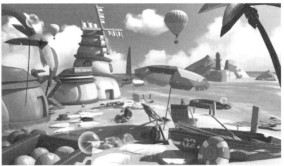

图1-23

在卡通风格动画片中，动画角色是演绎故事情节的主体，动画场景则要紧紧围绕角色的表演进行设计。但是，在一些特殊情况下，场景也能成为演绎故事情节的主要"角色"。动画场景的设计与制作是艺术创作与表演技法的有机结合。场景要依据故事情节的发展分设为若干个不同的镜头，如室内景、室外景、街市、乡村等，如图 1-24 所示。场景设计师要在符合动画片总体风格的前提下针对每一个镜头的特定内容进行设计与制作。

图1-24

创作出各具特色的动画片，既是动画艺术家对个性化的追求，也是不同层面观众的多样化需求。动画场景的类型与风格的变化，深受民族、时代、地域、传统文化等方面因素的影响，从中国早期以水粉绘制的写实风格的动画场景到欧洲极富表现力的现代抽象绘画风格的动画场景，从借鉴我国敦煌壁画艺术到用水墨画、剪纸、版画等风格的设计，不同时代美术思潮对动画场景设计的影响尤为突出。不同风格的场景如图 1-25 所示。

图1-25

对于场景原画设计来说，近景物体的细部务必绘制精细，尤其需要用清楚、分明的轮廓线将其与背景区别开来，较远的物体也应画好，但边界要稍微模糊处理，也就是说清楚的程度差一些。再远的物体也要用相同的原则，即首先模糊的是轮廓，然后是结构的细部，最后消隐的是形状以及色彩。

1.4　优秀场景原画欣赏

卡通
风格场景
绘制技法

《奥日与黑暗森林》为一款卡通风格的游戏，用 2D 唯美画面为我们带来一个令人感动的故事。

背景：在一片叫作尼布尔（Nibel）的森林中有个守护神"灵魂树"。一场特大暴风雨促使灵魂树的一个孩子 Ori 走失并被一只母爱泛滥的母兽 Naru 认养，此后他们快乐地生活了许多年。灵魂树派其他孩子寻找 Ori，但是损兵折将，他不得已之下在一个黑夜中使用光之仪式借助强光照亮天空来召唤 Ori。Ori 看到了光，但不明白是什么意思。但灵魂树的光会对黑鸟 Kuro 的孩子造成生命威胁，Kuro 为了保护自己的孩子，决定铲除灵魂树这个威胁。Kuro 把灵魂树的至宝 Sein（赛安）夺走了，扔到了野外。灵魂树失去了使用魔力的法器，丧失了对 Nibel 森林的干涉和保护能力，三个生命元素的稳定状态被打破，Nibel 森林丧失了生机。由于 Nibel 森林开始枯萎凋零，Naru 被饿死，Ori 再次成为孤儿，开始流浪，最后精疲力竭，即将死掉。灵魂树用最后的魔力，复活了 Ori。（至此，游戏正式开始）暴风雨后的连锁事件，迫使一位不寻常的英雄踏上寻求内心勇气并面对黑暗宿敌的旅程，以试图拯救自己的家园。游戏采用的是 2D 画面，但是有 3D 效果，只不过整体色调较为阴暗。故事强调"爱与牺牲、奉献"，估计有 8~10 小时的游戏内容，但是由于游戏难度颇大，其实际游戏时间可能远不止这么多（摘自《奥日与黑暗森林》）。

精美场景如图 1-26 ~ 图 1-32 所示。

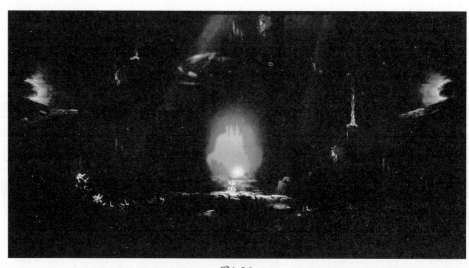

图1-26

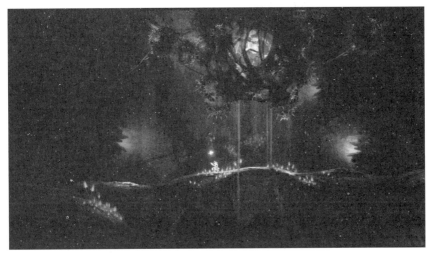

图1-27

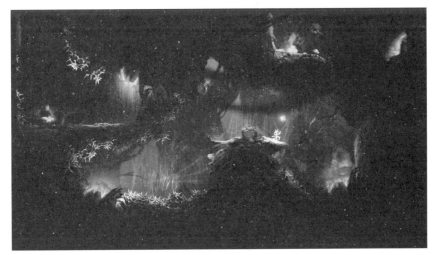

图1-28

图1-29

卡通
风格场景
绘制技法

图1-30

图1-31

图1-32

卡通
风格场景
绘制技法

2

第2章 ▏透视的概念

2.1　透视的概念

狭义透视学是指 14 世纪逐步确立的描绘物体，再现空间的线性透视和其他科学透视的方法。到了现代，由于对人的视知觉的研究，拓展了透视学的范畴、内容。广义透视学可指各种空间表现的方法。

透视是绘画理论术语，是一种通过眼睛观察目标的方法，通过这种方法可以归纳出视觉空间的变化规律，从而准确地将三维空间的景物描绘到二维空间的平面上。透视是场景设计中很重要的因素。在现实空间中，任何物体都是在一定透视状态下展现出来的，因此，透视学是成为场景原画师必须掌握的基本知识。

2.1.1　透视的由来

透视（perspective）一词源于拉丁文 perspclre（看透），指在平面或曲面上描绘物体的空间关系的方法或技术。

最初的透视是采取通过一块透明的平面去看景物的方法，将所见景物准确描画在这块平面上，即成该景物的透视图。后遂将在平面上根据一定原理，用线条来显示物体的空间位置、轮廓和投影的科学称为透视学。

在画者和被画物体之间假想一面玻璃，固定住眼睛的位置（用一只眼睛看），连接物体的关键点与眼睛形成视线，再相交于假想的玻璃，在玻璃上呈现的各个点的位置就是要画的三维物体在二维平面上的点的位置，这是西方古典绘画透视学的应用方法。

2.1.2　透视现象

因为有了光我们才得以看到自然界中的一切，光线照射到物体上并通过眼球内水晶体把光线反射到我们眼内视网膜上而形成图像，才能使我们看到物体。我们把光线在眼球水晶体的折射焦点叫作视点，视网膜上所呈现的图像称为画面。人脑通过自身的机能处理将倒过来的图像转换成正立图像。如果我们在眼前假定一个平面或放置一个透明平面，以此来截获物体反射到眼球内的光线，就会得到与实物一致的图像，这个假定平面，也就是我们平时画画的画面，如图 2-1 所示。

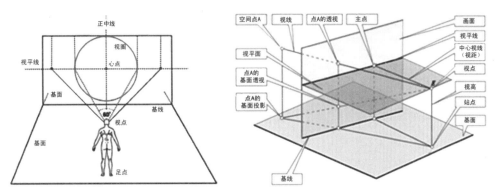

图2-1

在丛林中同样高的两棵树，离眼睛远的一棵，它的视角比近处的那棵的视角小，因此，远处的树看起来比近处的小，近大远小就是这个道理，如图 2-2 所示。

图2-2

图 2-3 中有两条线段 AB 与 CD，几乎所有人的第一眼都是 CD 线段长于 AB 线段，但是实际上，AB 线段与 CD 线段是一样长的。造成这种视觉误差的原因是，事物反射而来的光线投射进入人物的眼睛里的时候，物象通过视网膜形成了倒像，但是由于人类眼部的特殊构造，可以将倒像复原成正像，在这个过程中产生了错觉（即缪勒莱耶错觉）。

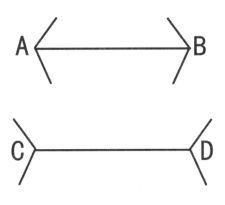

图2-3

通过实例的分析，可知透视现象就是原本相同大小的物象在视觉上造成近处的物体大、远处的物体小，相同长度的物象近处的长、远处的短。

2.2 透视的分类

• • • • • •

透视是绘画、设计等视觉艺术的基础理论之一，它从理论上解释了物体在二维平面上呈现三维效果的基本原理和规律，只有正确理解并灵活掌握好透视的规律，才能创作出更丰富多彩的视觉效果。

物体在人眼中有三个属性，即形状、色彩和体积，所以根据物体与人眼的距离不同，呈现的透视现象主要为缩小、变色和模糊消失。因此就透视学与绘画的关系而言可分为三个主要部分：第一部分是缩形透视，研究物体在不同距离处的大小；第二部分研究这些物体因距离造成的颜色变化；第三部分研究物体在不同距离处的模糊程度。

2.2.1 透视的三要素

眼睛、物体、画面是构成透视图形的三要素。

（1）眼睛是透视的主体，是眼睛对物体观察构成透视的主观条件。

（2）物体是透视的客体，是构成透视图形的客观依据。

（3）画面是透视的媒介，是构成透视图形的载体。

2.2.2 透视规律

由于人的眼睛特殊的生理结构和视觉功能，任何一个客观事物在人的视野中都具有近大远小、近长远短、近清晰远模糊的变化规律，同时人与物之间由于空气对光线的阻隔，物体的远、近在明暗和色彩等方面也会有不同的变化。因此，透视分为两类，即形体透视和空间透视。

（1）形体透视亦称几何透视，如平行透视、成角透视、倾斜透视、圆形透视等。

（2）空间透视亦称色彩透视，是指形体近实远虚的变化规律，如明暗、色彩等。

2.2.3 透视分类

当视点、画面和物体的相对位置不同时，物体的透视形象将呈现不同的形状，从而产生了各种形式的透视图。习惯上，可按透视图上消失点的多少来分类和命名，也可根据画面、视点和形体之间的空间关系来分类和命名。

1 直线透视

直线透视分一点透视（又称平行透视）、两点透视（又称成角透视）及三点透视（广角透视）三类。

卡通
风格场景
绘制技法

❶ 一点透视

概念： 将立方体放在一个水平面上，前方的面（正面）的四边形分别与画纸四边平行时，上部朝纵深的平行直线与眼睛的高度一致，消失成为一点，而正面则为正方形，其在油画中的运用如图2-4所示。

图2-4

原理： 一点透视在游戏场景中比较常见，也是最简单的透视。一点透视就是在画面视平线上有一个消失点，要表现的物体结构中有结构线与画框平行，与画面垂直的结构线全部消失在视平线上已设定的消失点上。

表现方式： 做透视图的实质就是表现各种线段在纵深关系中的距离和长度变化。

立方图平行透视的作图步骤如下：

（1）确定视点 E、视平线 HL、心点 O 和距点 M。

（2）在正常视域内画与画面平行的正方形 ABCD，从 A、B、C、D 四点分别引消失线至中心点。

（3）延长 CD 到 E′ 点，使 CD=DE′。连接 E′ 点和距点 M，与 D 点、O 点的连线交于 F 点，DF 的长度就是正方体伸向远方的透视长（深）度。

（4）经 F 点分别作垂直线和水平线，与 AO、DO 的连线相交，并过焦点再作水平、垂直线与 B 点、O 点的连线相交，即求得立方体的平行透视图，如图 2-5 所示。

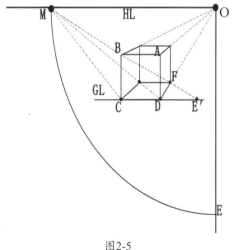

图2-5

运用：一点透视在场景中的运用较频繁，一点透视法可以很好地表现出建筑透视结构的远近，突出建筑的高大宏伟。

如图2-6所示，这张使用平行透视规律绘制的宏伟宫殿场景，宫殿与画面的结构线消失在画面右部，较好地表现了这种神秘的气氛，近景处岩石散发出慑人的气势，更强调了画面的结构指向消失点，起到了加强景深的作用。

图2-6

使用一点透视法可以很好地表现出建筑透视结构的远近。这张使用平行透视规律绘制的宏伟宫殿场景设定，表现了一个具有远古传承的门派建筑，宫殿与画面垂直的结构线消失在画面中部二分之一处的视平线上，较好地表现了神秘的气氛，近景处雄伟的石兽雕像散发出慑人的气势，更强调了垂直于画面的结构指向消失点，起到了加强景深的作用。

平行透视原理在场景设计中的应用非常广泛，特别是在卡通风格的场景设计中，平行透视能够让场景更加宏伟壮观，如图2-7所示。

图2-7

❷ 两点透视

两点透视也是游戏场景原画中常用的透视规律。一个物体在视平线上分别汇集于两个

消失点，物体最前面的两个面形成的夹角离观察点最近。

　　概念：把立方体画到画面上，立方体的四个面相对于画面倾斜成一定角度时，往纵深平行的直线产生了两个消失点。在平行的情况下，与上下两个水平面相垂直的平行线也产生了长度的缩短，但是不带有消失点，其在油画中的运用如图 2-8 所示。

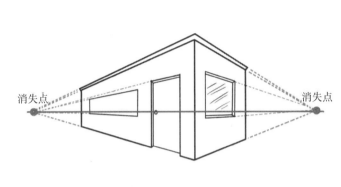

图2-8

　　表现方式：成角透视的具体作图程序和平行透视一样，首先要明确视点、视平线、基线、消失点的位置，然后利用不同方向的消失线相交，确定成角边线的深度，作出立方体的透视图。

　　运用：在运用成角透视规律绘制街道类的景物时，可以将远景的物体处理得较虚，近处的物体画得更细致些，增加画面的虚实关系。不论建筑物的多少，其透视线均应分别相交于两个消失点，这样画出来的景物的透视才会准确。

　　该场景运用了成角透视的原理，对近处的建筑物以及物件采取的是精细绘制。在绘制场景的远景时，采取了对远景的大部分概括，让场景中的虚实关系更加清晰，让画面的层次更加丰富，增加了画面的层次感，如图 2-9 所示。

图2-9

　　在绘制场景的时候，无论建筑物数量的多少，其透视线都应分别相交于两个消失点，

这样画出来的景物的透视才会准确。成角透视的原理在图2-10所示的场景中得到很好的运用，处于视觉中心的建筑在画面占据主要位置，吸引目光，周边的群山以及云的延伸都是伸向了成角透视中的点，让画面具有延伸感，富有想象空间。

图2-10

❸ 三点透视

三点透视实际上就是在两点透视的基础上又在垂直于地平线的纵透视线上汇集形成第三个消失点（天点或地点，即仰视或俯视），这种透视原理也叫作广角透视。这种透视关系只限于仰视或俯视。

概念： 当视点通过画面观察物体远近成倾斜角度的边线，就是要产生倾斜透视变化。也就是视点对平时属于成角透视关系的正六面体进行仰视、俯视时的透视，其透视特征有左、右、上或下共三个消失点，所以又叫"三点透视"，其在油画中的运用如图2-11所示。

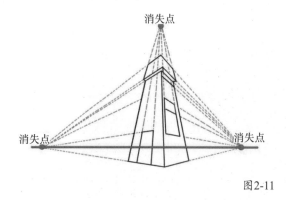

图2-11

表现方式： 仍以立方体为例，假如把立方体对角切开，会出现一个对角斜面，如果把这个斜面与前面两种透视对照，会发现它既不和画面、基面平行，也不与画面、基面垂直，这种和画面、基面都倾斜的面叫作斜面。

运用： 广角透视一般用于超高层建筑的俯瞰图或仰视图，可以表现建筑物高大的纵深感觉。三点透视对于建筑物高度的表现是最到位的，在画建筑物的仰视或俯视时应当用三

点透视。如图 2-12 所示，这张场景是仰视场景，为了表现这种效果，视平线设计得比较低，这种特殊的视角往往用于镜头需要表现比较强烈的视觉效果的情况。

图2-12

如图 2-13 所示，该场景为山林中的建筑，而广角透视中"近大远小"的视觉效果能够让场景的神秘感更显著。近处岩石的剪影与远处建筑的鲜明色彩的对比，加上阳光投射入森林中的"丁达尔"效果，更好地烘托了场景中的神秘气氛。

图2-13

如图 2-14 所示，此场景是大场景画面，画面在运用广角透视后让画面中的气势更加明晰。广角透视的运用让场景中的空间距离拉开得更加明显，在二维平面的画面中能够感受三维空间的空间体积感。场景中带有大幅度的仰视角度，让场景中的层次更加丰富。

图2-14

2 焦点透视

线透视的重点是焦点透视，也是现代绘画所着重研究的源自西方绘画的透视法，西方绘画只有一个焦点，一般画的视域只有60°，就是人眼固定不动时能看到的范围，视域角度过大的景物则不能包括到画面中，如图2-15所示。它描绘一只眼固定一个方向所见的景物。其基本原理是隔着一块玻璃板观察物体，这些物体形成一个锥形射入眼帘。再用画笔将玻璃板范围内的物体绘制在这块玻璃板上，从而得到一幅合乎焦点透视原理的绘画。其特征是符合人的真实视觉，讲究科学性。焦点透视的场景效果如图2-16所示。

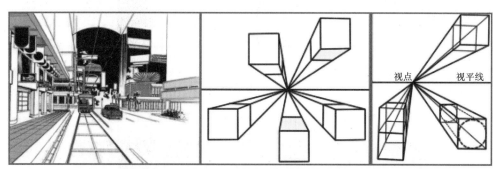

图2-15

图2-16

3 散点透视

中国画采用的是散点透视法，即一个画面中可以有许多焦点，画家观察点不是固定在一个地方，如同一边走一边看，每一段可以有一个焦点，因此可以画非常长的长卷或立轴，视域范围无限扩大。各个不同立足点上所看到的东西，都可绘制进自己的画面。这种透视方法也叫"移动视点"。中国山水画能够表现"咫尺千里"的辽阔境界，正是运用这种独特的透视法。它在中国画中有特殊的名称，纵向升降展开的称高远法，横向高低展开的称平远法，远近距离展开的画法称深远法。典型的散点透视中国画如图2-17所示。

图2-17

4 色彩透视

自然界中的物体与我们的视点之间，无论距离远近，总存在着一层空气，物体反射的色光必须通过空气这个介质，传递给我们的眼睛。随着眼睛与物体距离的远近变化，空气厚度增加，从而使物体的色彩在人们视觉上发生了变化，这种变化就叫作色彩透视，也叫空间色。

空气越接近地面，蓝色越浅：越远离地平线，蓝色越浓。

色彩的透视现象在场景设计中最为常见，也是用色彩表现空间的常用手段。

进行场景设计时，前景中采用的色彩应当单纯，并使它们消失的程度与距离相适应，也就是说，物体越靠近视觉中心点，其形状越像一个点；若它靠近地平线，它的色彩也越接近地平线的色彩。

了解并掌握色彩透视规律可以在场景设计中自如地表现色彩的对比关系、层次和空间。我们知道形体的一般透视规律是近大远小，而色彩的透视首先体现在形体的明暗效果和色彩效果上。色彩透视主要从色彩冷暖变化、色彩纯度变化、色阶层次变化等几个方面突出色彩的空间感。近处对比强烈而远处对比模糊概括。准确表现色彩的透视是营造空间的重要手段，因此在处理画面时，应该强调近处的物体明暗对比强烈，色相明显，色彩纯度高；而远处的物体轮廓模糊，明暗色调差别小，色彩纯度比较低、比较淡化。这样的色彩处理既吻合人们的视觉感受，又能在画面上表现出一定的三度空间，如图 2-18 所示。

图2-18

5 **直线透视规律** ▶

（1）长度相等的线段，距离画面愈远，长度愈短，近长远短。

（2）空间间隔相等的线段，距离画面空间愈远愈小，近大远小。

（3）高度相等的线段，视平线以上的愈远愈低，视平线以下的愈远愈高。两种情况到最远处均消失于消失点。

（4）平行透视只有一个消失点，成角透视有两个消失点。

（5）与画面不平行的倾斜线段，一定消失于垂直于视平线上的直立灭线的天点或地点上。向上倾斜的消失于天点，向下倾斜的消失于地点。成角透视的直立灭线垂直于两个视平线上的消失点，平行透视的直立灭线垂直于心点。

（6）画面平行的线段永不消失。

（7）与画面不平行而相互平行的线段消失点必须严格统一。

如图 2-19 所示。

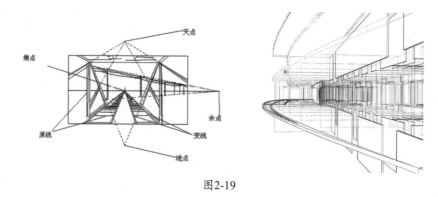

图2-19

6 **曲线透视** ▶

平面曲线可分为规则曲线与不规则曲线。规则曲线包括圆形或椭圆形，除此之外的无规律变化曲线为不规则曲线。

概念： 曲线的透视一般仍为曲线，作曲线的透视时，可在曲线上选取一系列能够确定和显示曲线形状的点，求出这些点的透视，用曲线光滑地连接起来即可。不论曲线是否规则，在视觉中都不能脱离"近宽远窄""正宽侧窄""近大远小"的透视规律，圆面会因为透视而形成椭圆形，其圆形的弧度均匀，左右对称，如图 2-20 所示。

图2-20

表现方法：圆形的透视表现，应依据正方形的透视方法来进行，不管在哪一种透视正方形中表现圆形，都应依据平面上的正方形与圆形之间的位置关系来决定。所以，不管是怎样的透视圆形，都应该在相应的透视正方形中米字线的相关点上通过才是合理的透视圆形。

圆的一点透视画法步骤如下（如图 2-21 所示）：

（1）作正方形 ABCD，分别找到每条边的中点 E、F、G、H。

（2）在视域内按一点透视的方法得到正方形 ABCD 的透视形体。

（3）连接 OG，与 AD 交于 E，E 即线段 AD 的中点。

（4）B 点与距点的连线与 EG 相交，得交点 M。

（5）过 M 点作平行于 BC 的线段 FH，F、H 分别为 AB、CD 中点的透视点。

（6）用圆弧线连接 E、F、G、H 点，即得到圆 EFGH 的透视形体。

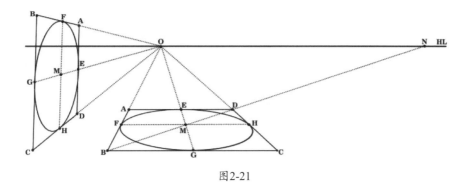

图2-21

圆的透视会让视平线里的圆变成椭圆，离视平线越近，所成的椭圆会越扁，直到成为一条直线。反之，椭圆形越大。

圆的两点透视画法步骤如下（如图 2-22 所示）：

（1）在视域内按两点透视的方法得到正方形 ABCD 的透视形体。

（2）分别连接 AC、BD，得中心点 O。

（3）连接 O 点、M 点，分别得 AD、BC 线段的中点 E、G。

（4）连接 O 点、N 点，分别得 AB、CD 线段的中点 F、H。

（5）用圆弧线连接 E、F、G、H 点，便得到圆 EFGH 的透视形体。

图2-22

运用：曲线透视的运用，在场景的绘制上虽然没有平面透视那么频繁，但是圆形透视能够应用于某些独特的建筑、日晕等特殊现象出现的大场景。

如图 2-23 所示，该画面表现的是雨夜中的场景，画面中有许多圆柱形柱子。在画面的透视中，依然是遵循"近大远小"的透视原则进行绘制。场景中此起彼伏的石块，让画面的内容更加充实。石块的尖块造型能与周围圆柱形的柱子形成对比，增加画面的层次感。

图2-23

如图 2-24 所示，该场景在画面的绘制上采用了大角度的透视，大角度的透视让画面的视域范围扩大，让画面的气势得到彰显。除了透视的运用，在画面中运用的颜色也让观众在观赏的时候不断地被画面中的视觉中心吸引。

图2-24

（1）正圆透视形呈椭圆形状，在视平线以下时，上半圆小，下半圆大，不能上、下画得一样大。

（2）用弧线画透视圆时要均匀自然，两端不能画得太尖，也不能太方。

（3）平面圆中上、下、左、右四方是与正方形相接的，透视中的圆形不是这样，它的最宽点根据与视点的位置而定。

（4）距视平线越近，圆形透视弧度越小，反之越大。

（5）任何曲线形体需画透视图时，都应纳入透视方形或透视立方体中完成。

2.3 场景原画设计流程
• • • • • •

在设计场景概念之前，我们首先需要了解设计的产品类型，通过了解，熟知导演设计的剧情或策划人员所提供的故事背景、角色和相关的设计要求，结合设计师的设计构思及表现技巧，在脑海中隐约呈现出游戏世界的基本架构，然后进行艺术的创意设计。

（1）确定艺术风格。艺术风格在很多情况下是由导演或策划人员决定美术设计的理念及设计方向，场景设计师在设计场景风格时，必须结合人物风格的设计定位进行整体协调。一个优秀的场景设计师，对于场景氛围、建筑风格、场景结构的理解力是高超的。例如，唯美风格、写实风格、卡通风格等游戏的场景表现，在美术上的支持也各有不同，这都需要场景设计师对场景风格的把握能力和经验的积累，当然各个游戏的背景需求也是不能忽略的参考因素。

（2）设计美术元素。确定了美术风格后，就开始确定世界的一些原则性的因素，例如地形、气候和地理位置等，以及天空、远山、树木、河流等自然元素。这个阶段需要绘制一些草图，构图是场景的起步。草图的优点是易改动，场景设计时要尊重历史年代、地域特色，要注意细节的设计，表现出生活味道。

（3）构思画面，确定细节表现。如场景中物件摆放的位置和角度等，这个阶段要分清近、中、远景深的透视变化。突出主体，注意细节刻画，明确角色活动区域空间及结构设计。

（4）强调气氛，增强镜头感。绘制色彩气氛图，可以充分利用 Photoshop 的绘制技法及强大的滤镜工具调节画面整体氛围。气氛图要重情（剧情）、重势（气势）、重意（意境），重魂（灵魂）。

2.4 优秀场景原画欣赏
• • • • • •

学习了基础的透视知识后，我们要在优秀的场景上学会分析场景的优劣势，以下为几

个优秀的场景原画，读者可自行分析，如图2-25～图2-31所示。

图2-25

图2-26

图2-27

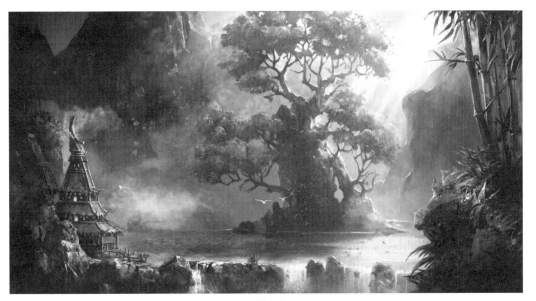

图2-28

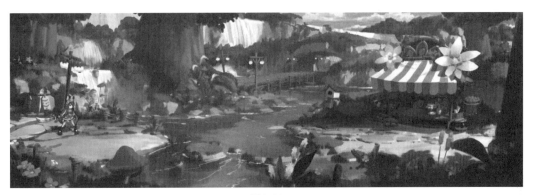

图2-29

图2-30

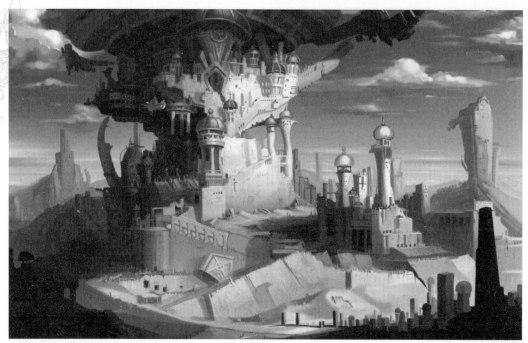

图2-31

2.5　本章小结

$\bullet\,\bullet\,\bullet\,\bullet\,\bullet\,\bullet$

　　本章主要介绍了平面透视中的平行透视、成角透视和广角透视以及曲线透视的特点以及基本的绘图方法，在讲解透视规律的基础上我们也总结了一般透视的绘制方法。通过本章的学习，读者应掌握场景透视原理，在构图时应明晰所应用的透视方法，给予主题元素设计感与意境表达。

3

第3章 | 绘图工具

3.1 传统工具

• • • • • •

手绘漫画需要经过草图、清稿、勾线等一系列步骤，所需要的一些传统工具有纸（见图 3-1）、笔、墨水、尺、网点纸等。

1 绘画纸

常用的纸张有原稿纸和网点纸。漫画用原稿纸有 A4 和 B4 两种。在日本，B4 用于商业杂志投稿。A4 纸规格为 21cm×29.7cm，世界上大多数国家所使用的纸张尺寸都是采用这一国际标准。

原稿纸：原稿纸是漫画专用纸，吸水耐用而且很厚，经得起反复渲染，自身有用于排版的格子设计，分为出血框、安全框、尺寸框。这种纸可以用来绘制草稿并进行描线。

网点纸：网点纸也叫网纸，从材料上分为纸网和胶网等。胶网自带黏合面，纸网则需要用胶水粘贴，胶网的价格一般比纸网贵。

透明胶网：透明胶网以透明不干胶片为介质，成本相对较高，但不需重复描线，使用简便。可用薄纸（如信纸）在原稿上用细钢笔描出所需网点区域的轮廓。

不透明纸网：不透明纸网介质为无黏性的透明胶片，成本、效果适中，可反复使用。需结合复印机使用，操作相对比较麻烦。

- 渐变格网：用于表现纹理的明暗，也可用于表现气氛。
- 普通平网：常用来表现阴影。
- 泡泡气氛网：用于表现梦幻的恋爱气氛。
- 纹路网：常用于表现物体的纹路和质感。
- 闪光气氛网：表现紧张剧烈的情感和气氛。
- 小花图案网：常用于表现布料的花纹。

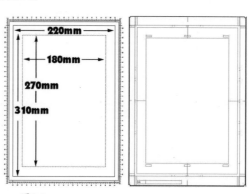

图3-1

2 画笔（见图3-2）

完成一幅画作需要经过很多工序，需要用到的笔也有很多，例如铅笔、蘸水笔、毛笔、马克笔等。

蘸水笔：用来上墨线。蘸水笔的种类比较多，可以根据所绘制内容的不同选用不同粗细的蘸水笔。蘸水笔由笔尖和笔杆两部分拼接而成，并且可以拆换笔尖。

- 硬G笔尖弹性很强，圆笔尖适合绘制很细的线条。
- D型笔尖弹性小，较易控制线条的粗细变化。
- 学生笔尖弹性小，绘制的线条较细且较均匀。
- 小圆笔尖最细，适合绘制较精细的细节部分。

另外，自动铅笔、针管笔、鸭嘴笔、毛笔、马克笔等都是比较常用的画笔工具。

自动铅笔：绘制草图最好选用笔尖较细的自动铅笔。

针管笔：出墨稳定，适合绘制细节，有一次性和上墨两种类型。

鸭嘴笔：用于绘制框线。可通过调节旋钮绘制出粗细不等的直线。

毛笔：用于大面积的涂黑或者上色。

马克笔：用于书写拟声词或者上色。

图3-2

3 墨水（见图3-3）

耐水性墨水：漫画中专用于勾线或书写的墨水，特点是遇水不会溶化，流动性、墨浓度、附着力以及耐晒指数极高。

水溶性墨水：可渗水调出不同的浓度，具有良好的渗透性和可变性，涂黑时使用，也可以用墨汁代替。

彩色墨水：可分为速干性和耐水性两种彩色墨水，性质和黑色墨水一样。

图3-3

白色墨水：可分为水溶性和耐水性两种白色墨水，水溶性覆盖率低，而耐水性白色墨

水主要是修正墨水，覆盖性强。

修正液：大面积修正就需要白色墨水，而精修使用修正液会很方便，笔形的设计也很好用。

4 橡皮擦（见图3-4）

普通橡皮擦：最常见的橡皮擦，可以大面积地擦去铅印。

花橡皮擦：样式漂亮，但材质较硬，不易擦除。

可塑美术橡皮擦：材质比较软，可塑性及黏着性强。

图3-4

5 尺子与美工刀（见图3-5、图3-6）

普通尺子：可互相配合绘制出平行线、直角线和速度线。

云形尺：尺子内部有很多弯曲的空槽，用于绘制各种复杂的曲线。

模板尺：模板尺的用法和云形尺一样，用于辅助绘制形状固定的几何体。

美工刀：除了削铅笔外也可用于制作网点效果。

图3-5 图3-6

3.2　数码工具

随着科技的高速发展，计算机已经得到广泛的应用，漫画的绘制方法不仅仅局限于在纸上作画，漫画设计已进入了无纸化时代。数码绘画的方法有鼠标绘画、数位板绘画等，下面来看看数码绘画需要一些什么工具。

计算机是数码绘图最基本的工具（见图3-7），可以使用鼠标或数码笔进行单独绘制。

建议最好使用台式机器，计算机内存越大越好。

　　扫描仪可以将纸上的原画扫描到电脑中，再利用相关软件进行上色处理，是职业漫画师所需要的绘画机器之一，如图 3-8 所示。

图3-7　　　　　　　　　　　　　　　　　　　　　图3-8

　　数位板又叫手绘板，是数码手绘工具中最重要的一个硬件，可直接安装驱动并配合绘图软件进行绘画，是漫画工作者最常用的数码工具，如图 3-9 所示。

　　液晶屏数位板改变了传统数位板的绘画模式，可在屏幕上进行绘画，目前也正在普及使用，如图 3-10 所示。

图3-9　　　　　　　　　　　　　　　　　　　　　图3-10

　　拷贝台是制作漫画、动画时的专业工具，可以用来绘制分解动作（中间画），也可以用来将草稿描绘成正稿，如图 3-11 所示。

图3-11

3.3　绘画软件

Photoshop 是目前最流行的图像处理软件之一，拥有强大的图像处理功能，也可进行漫画绘图等，其界面如图 3-12 所示。

图3-12

Painter 是顶级的仿自然绘画软件，自带多种仿自然画笔，可以绘制出绚丽多彩的图案，是绘画者的首选软件之一，其界面如图 3-13 所示。

图3-13

SAI 是一款小型的绘画软件，许多功能更加人性化，可以任意旋转、翻转画布，缩放时反锯齿，绘制出来的线条流畅且有修正功能，其界面如图 3-14 所示。

图3-14

3.4 Photoshop简介

• • • • • • •

下面介绍 Photoshop CC 工作区的工具、面板和其他常用功能。

3.4.1 Photoshop 的工作界面

Photoshop 工作界面的设计非常系统化，便于操作和理解，同时也易于被人们接受，主要由菜单栏、工具箱、状态栏、面板和工作界面等几个部分组成，如图 3-15 所示。

图3-15

3.4.2 菜单栏

Photoshop CC 共有 11 个主菜单，如图 3-16 所示，每个菜单内都包含相同类型的命令。例如，【文件】菜单中包含的是用于设置文件的各种命令，【滤镜】菜单中包含的是各种滤镜。

图3-16

单击一个菜单的名称即可打开该菜单；在菜单中，不同功能的命令之间采用分隔线进行分隔，带有黑色三角标记的命令表示还包含下拉菜单，将光标移动到这样的命令上，即可显示下拉菜单，如图 3-17 所示为【模糊】下的子菜单。

选择菜单中的一个命令便可以执行该命令，如果命令后面附有快捷键，则无须打开菜单，直接按快捷键即可执行该命令。例如，按 Alt+Ctrl+I 快捷键可以执行【图像】|【图像大小】命令，如图 3-18 所示。

图3-17 图3-18

有些命令只提供了字母，要通过快捷方式执行这样的命令，可以按 Alt 键 + 主菜单的字母。使用字母执行命令的操作方法如下。

（1）打开一个图像文件，按 Alt 键，然后按 E 键，打开【编辑】下拉菜单，如图 3-19 所示。

（2）然后按 L 键，即可打开【填充】对话框，如图 3-20 所示。

图3-19 图3-20

如果一个命令的名称后面带有…符号，表示执行该命令时将打开一个对话框，如图 3-21 所示。

<div align="center">图3-21</div>

如果菜单中的命令显示为灰色，则表示该命令在当前状态下不能使用。

Photoshop 中常用的菜单说明如下。

1 [文件] 菜单

[文件] 菜单主要用于创建文件，设置文件的基础参数，存储及导入、导出文件，批处理图片，置入图片，文件打印等功能，如图 3-22 所示。

2 [编辑] 菜单

[编辑] 菜单主要结合工具箱对当前绘制的画面运用剪切、拷贝、填充、描边等工具进行操作，对整体画面进行形态编辑及图案定义设置，特别是对画面的参数进行精确定位，如图 3-23 所示。

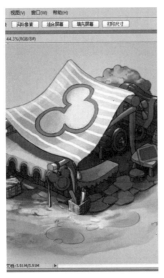

<div align="center">图3-22 图3-23</div>

3 [图像] 菜单 ◣

[图像]菜单主要对图片色彩的饱和度、纯度、色彩冷暖等进行细节的调整，对整体画面运用亮度/对比度、色阶、曲线及曝光度等进行编辑调整，如图3-24所示。

4 [滤镜] 菜单 ◣

[滤镜]菜单主要对画面进行一些特殊的效果处理，滤镜库预置了很多种肌理纹理的转换模块，模拟各种处理画面的构成方式，风格化模块为画面预置了几种特殊的纹理效果。模糊模块重点突出对整体画面模糊特殊效果的处理。滤镜模块也是 Photoshop 处理图片特殊表现最为丰富智能的模块，如图3-25所示。

图3-24 图3-25

5 [窗口] 菜单 ◣

[窗口]菜单主要集中了控制面板的各个模块，控制面板可以细分为24个，包括导航器、动作、段落、段落样式、仿制源、工具预设、画笔、画笔预设、历史记录、路径、色板、时间轴、属性、调整、通道、图层、图层复合、信息、颜色、样式、直方图、注释、字符、字符样式。

可以通过单击菜单栏里的[窗口]菜单实现添加和减少面板的显示，打上对钩的面板后即可在右边的控制面板区域内展示，如图3-26所示。

3.4.3 工具箱

第一次启动应用程序时，工具箱将出现在屏幕的左侧，可通过拖动工具箱的标题栏来移动它。通过选择【窗口】|【工具】命令，用户也可以显示或隐藏工具箱；Photoshop CC 的工具箱如图3-27所示。

图3-26

卡通风格场景绘制技法

46

单击工具箱中的一种工具即可选择该工具，将光标停留在一种工具上，会显示该工具的名称和快捷键，如图 3-28 所示。我们也可以按下工具的快捷键来选择相应的工具。右下角带有三角形图标的工具表示这是一个工具组，在这样的工具上按住鼠标可以显示隐藏的工具，如图 3-29 所示；将光标移至隐藏的工具上然后放开鼠标，即可选择该工具。

图3-27　　　　　　　图3-28　　　　　　　图3-29

工具箱中的常用工具说明如下。

1 选择工具组

（1）矩形选框工具：选择该工具可以在图像中创建矩形选区。按住 Shift 键拖动光标，可创建出正方形选区。

（2）移动工具：移动选区的图像部分，如果没有建立选区，则移动的是整幅图像。

（3）套索工具：用这个工具可以建立自由形状的选区。

（4）魔棒工具：这个工具自动地以颜色近似度作为选择的依据，适合选择大面积颜色相近的区域。如果想选定不相邻的区域，按住 Shift 键对其他想要增加的部分单击，可以扩大选区。

（5）裁切工具：可用来切割图像，选择使用该工具后，先在图像中建立一个矩形选区，然后通过选区边框上的控制句柄（边线上的小方块）来调整选区的大小，按 Enter 键，选区以外的图像将被切掉，同时 Photoshop 会自动将选区内的图像建立一个新文件。按 Esc 键可以取消操作。使用该工具时，光标会变成按钮上的图标形状。

（6）切片工具：可以在 Photoshop 中切割图片并输出，也可将切割好的图片转移至 ImageReady 中进行更多的操作。

2 着色编辑工具组

（1）喷枪工具：用来绘制非常柔和的手绘线。

（2）画笔工具：用来绘制比较柔和的线条。

（3）橡皮图章工具：这是自由复制图像的工具。选择该工具后，按住 Alt 键单击图像

某一处，然后在图像的其他地方单击鼠标左键，即可将刚才光标所在处的图像复制到该处。如果按住鼠标左键不放拖动光标，则可将复制的区域扩大，在光标的旁边会有一个十字光标，用来指示所复制的原图像的部位。（注意：可以在同时打开的几幅图像之间进行这种自由复制）

（4）历史记录画笔工具：使用该工具时，按住鼠标左键，在图像上拖动，光标所过之处，可将图像恢复到打开时的状态。当你对图像进行了多次编辑后，使用它能够将图像的某一部分一次恢复到初始状态。

（5）橡皮擦工具：能把图层擦为透明，如果是在背景层上使用此工具，则擦为背景色。

（6）模糊工具：用来减少相邻像素间的对比度，使图像变模糊。使用该工具时，按住鼠标左键拖动光标在图像上涂抹，可以减弱图像中过于生硬的颜色过渡和边缘。

（7）减淡工具：拖动此工具可以增加光标经过之处图像的亮度。

3 专用工具组 ◣

（1）渐变工具：用逐渐过渡的色彩填充一个选择区域，如果没有建立选区，则填充整幅图像。

（2）油漆桶工具：用前景颜色填充选择区域。

（3）直接选择工具：用来调整路径上锚点的位置的工具。使用时光标变成箭头形状。

（4）文字工具：用来向图像中输入文字。

（5）钢笔工具：路径勾点工具，勾画出首尾相接的路径（注意：路径并不是图像的一部分，它是独立于图像而存在的，这点与选区不同。利用路径可以建立复杂的选区或绘制复杂的图形，还可以对路径灵活地进行修改和编辑，并可以在路径与选区之间进行切换）。

（6）矩形工具：选择此工具，拖到光标可画出矩形。

（7）吸管工具：将所取位置的点的颜色作为前景色，如同时按住 Alt 键，则选取背景色。使用时，光标会变成按钮上标示的图标形状。

4 导航工具组 ◣

（1）抓手工具：当图像较大，超出图像窗口的显示范围时，使用此工具来拖动图像在图像窗口内滚动，可以浏览图像的其他部分。使用该工具时，光标会变成其工具按钮上所标注的图标形状。

（2）缩放工具：用来放大或缩小图像的显示比例。

3.4.4 工具选项栏

大多数工具的选项都会在该工具的选项栏中显示，选中渐变工具状态的选项栏如图3-30所示。

图3-30

选项栏与工具相关,并且会随所选工具的不同而变化。选项栏中的一些设置对于许多工具都是通用的,但是有些设置则专用于某个工具。

3.4.5 面板

使用面板可以监视和修改图像。在【窗口】菜单下,可以控制面板的显示与隐藏。默认情况下,面板以组的方式堆叠在一起,用鼠标左键拖动面板的顶端可以移动面板组,还可以单击面板左侧的各类面板标签打开相应的面板。

用鼠标左键选中面板中的标签,然后拖动到面板以外,就可以从组中移去面板。

3.4.6 图像窗口

通过图像窗口可以移动整个图像到工作区中的位置。图像窗口显示图像的名称、百分比率、色彩模式以及当前图层等信息,如图 3-31 所示。

图3-31

单击窗口右上角的 — 按钮可以最小化图像窗口,单击窗口右上角的 □ 按钮可以最大化图像窗口,单击窗口右上角的 ✕ 按钮则可关闭整个图像窗口。

3.4.7 状态栏

状态栏位于图像窗口的底部,它左侧的文本框中显示了窗口的视图比例,如图3-32所示。在文本框中输入百分比值,然后按 Enter 键,可以重新调整视图比例。

16.67%　　文档:24.9M/977.1M　　>

图3-32

在状态栏上单击，可以显示图像的宽度、高度、通道数目和颜色模式等信息，如图3-33所示。

如果按住Ctrl键单击（按住鼠标左键不放），可以显示图像的拼贴宽度等信息，如图3-34所示。

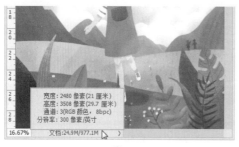
图3-33

图3-34

单击状态栏中的 ▶ 按钮，弹出如图3-35所示的快捷菜单，在此菜单中可以选择状态栏中显示的内容。

图3-35

3.5　SAI软件简介

SAI是Easy Paint Tool SAI的简称，是专门用于绘画的软件，许多功能较Photoshop更加人性化，如可以任意旋转、翻转画布，缩放时具有反锯齿以及手抖修正功能，而且可以模拟现实中的一些画笔效果，许多动画原画和漫画作者都在用这个软件。本节主要介绍SAI 2的操作界面及其功能。

3.5.1　SAI的操作界面

SAI是来源于日本的绘画软件，结合了Photoshop、Painter的大部分功能，SAI最大的优点是对电脑配置没有要求，只要能开机的电脑就能使用，而且针对日本画风的漫画进行

了优化以及精简，操作简单。对于使用过其他绘画软件的用户来说，SAI 软件的上手就非常容易，因为一些软件的用法是相通的。对使用数码工具绘画的初学者来说，SAI 软件直观易懂的功能与清晰简洁的界面也是很易掌握的。

SAI 2 的工作界面由菜单栏、快捷工具栏、导航器、色彩面板、工具面板、图层面板、主视窗、视图选择栏和状态栏等部分组成，如图 3-36 所示。

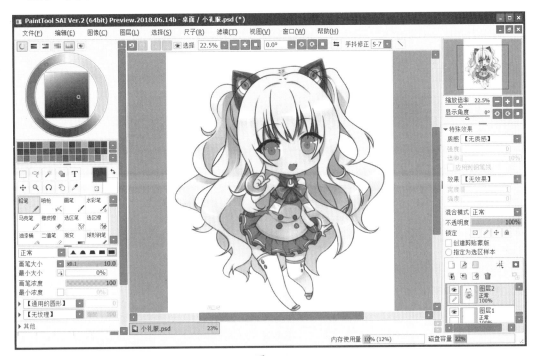

图3-36

3.5.2　菜单栏

菜单栏中共有 10 个菜单，包括文件、编辑、图像、图层、选择、尺子、滤镜、视图、窗口和帮助命令，如图 3-37 所示。

文件(<u>F</u>)　　编辑(<u>E</u>)　　图像(<u>C</u>)　　图层(<u>L</u>)　　选择(<u>S</u>)　　尺子(<u>R</u>)　　滤镜(<u>T</u>)　　视图(<u>V</u>)　　窗口(<u>W</u>)　　帮助(<u>H</u>)

图3-37

菜单栏中各菜单的基本功能如下。

- 文件：包含新建、打开、保存数据、关闭、退出等与文件管理相关的功能。
- 编辑：包含还原、重做、剪切、拷贝、粘贴、全选等基本的编辑功能。
- 图像：可以对画面的分辨率、尺寸等进行设定，还可以选择和裁剪画布。
- 图层：包含对图层进行编辑的各种功能。其中的一部分功能在图层面板中有快捷按钮。
- 选择：可对当前选中的区域进行操作。除了可进行基本的取消、反转操作外，还可以扩大或收缩选区的像素。

- 尺子：SAI 2 的新增功能。有直线尺子与椭圆尺子两种，可以用画笔围绕着尺子画出直线、曲线和椭圆。
- 滤镜：可以对特定的图层、图层组或者选区进行色调调整操作，并新增了模糊滤镜，可以模糊画面。
- 视图：包括旋转角度与大小缩放等功能，可以对视图进行调节等多种操作。
- 窗口：可以控制各个面板的显示位置，也可以使整个操作界面重新初始化。
- 帮助：可以对快捷键与工具/功能变换等进行设定，建议用户将各个快捷键设置在键盘上最适合自己的位置。

3.5.3 快捷工具栏

快捷工具栏包括撤销、重做、取消选择区域、选区反选等使用比较频繁的功能，如图 3-38 所示。

图3-38

快捷工具栏的基本功能如下。

- 撤销/重做 ↺ ↻：返回到上一步的操作状态或者回到下一步的操作（前提是有返回到上一步或多步的操作）。
- 对选择范围进行操作 ▨ ▨ ◉选择：第 1 个按钮为取消选区，第 2 个按钮为反转选区，第 3 个按钮为显示或隐藏选区边界线。隐藏选区边界线可以更方便地查看画面细节，但要注意的是，隐藏不等于不存在，绘制完选区内的图像后需要取消选区。
- 缩放倍率 70.7% ▾ − + ▪：可以调节主视窗中画面的大小比例，单击 ▪ 按钮可将视图复位到合适大小显示。
- 旋转角度 0.0° ▾ ↺ ↻ ▪：可以设定画面的倾斜角度，单击 ▪ 按钮可复位。
- 视图反转 ⇆：单击该按钮可以左右翻转画布，翻转画布后，按钮会呈红色；再次单击即可复位。翻转画布可以更清楚地看到绘画中存在的问题。
- 手抖修正 手抖修正 S-7 ▾：可以对手抖的自动修正程度进行设定，有 0 ～ S-7 等 23 个级别，S-7 为手抖修正的最高级别，但如果将手抖修正级别设置得太高，绘画时容易产生线条延迟。
- 切换为直线绘图模式 ╲：单击该按钮，在画面中单击鼠标并拖动至合适位置，松开鼠标即可绘制出直线。

3.5.4 导航器

通过画面缩略图可以实时观察画面的整体情况，黑色的线框表示主视窗中所显示的画

布区域，可以通过移动方框改变显示区域，还可以通过滑块与按钮改变画面的显示大小，如图 3-39 所示。

　　主视窗中的画面大小比例，可以通过█、█按钮进行调节，单击█按钮可返回初始状态。通过移动旋转角度的滑块或单击按钮可以改变画面的倾斜角度，同样单击█按钮可返回初始状态。

图3-39

3.5.5　色彩面板

　　色彩面板是选取绘画色彩的地方，色彩的选择方法有 5 种，单击上方的图标可以隐藏/显示相应的面板。用户还可以在这里保存常用的颜色。如图 3-40 所示，SAI 中已经自动存储了一些常用的色彩。

图3-40

3.5.6　工具面板

　　工具面板中包括绘画时必不可少的各种编辑工具与上色工具，每种工具都可以进行单独的详细设定，如图 3-41 所示。

　　固定工具：这里放置了 10 种固定的编辑工具。其中右侧的三个方块分别为前景色、背景色、透明色。

自定义工具：这里放置了一些有关绘画与着色的画笔工具，用户不仅可以对已有的笔刷进行个性化设置，同时也可以添加新画笔。

工具参数：通过调整工具参数，可以对各种工具进行详细设定。根据所选工具的不同，面板中的参数也会有一些不同。

3.5.7 图层面板

在图层面板中可以看到所有的图层，并可以创建图层与图层组。图层组可以对图层进行分类管理，还可以对各组图层进行统一设置，如图 3-42 所示。

图3-41 图3-42

3.5.8 主视窗

主视窗是整个软件中最重要的一个区域，是绘制图像的主要空间，是对图层进行着色的区域，所有与绘画有关的工作都是在这里进行的，可以通过快捷工具栏与 [视图] 菜单等来变更视窗的显示区域，如图 3-43 所示。

拖动右侧与下方的滑块可以移动画布的位置，当画布的面积比视窗大时，可以利用滑块将视窗移动到需要的位置。

3.5.9 视图选择栏

当需要同时打开多个文件时，可以在这里对不同的画布进行切换，当前正在使用的文件会以紫色表示，如图 3-44 所示。

图3-43

| 🔳 新建画布1 | 17% | 🔳 新建画布2 | 17% |

图3-44

3.5.10 状态栏

状态栏如图 3-45 所示，其上显示电脑内存的使用量以及磁盘已使用的容量百分比，磁盘的可用空间最好大于 10GB，容量不足容易卡顿。

内存使用量 8% (10%)　　　　磁盘容量 22%

图3-45

3.6　SAI 2 软件的基本操作

在上一节中已经详细地介绍了 SAI 2 软件的操作界面，下面将介绍 SAI 2 软件的一些基本操作。

3.6.1 创建与打开文件

1 创建画布

在 SAI 2 软件中创建新画布的方式有两种，一种是利用软件中预设的尺寸直接创建画布；另一种则是由用户自由指定宽度、高度、分辨率，创建一张任意大小的画布。下面将具体介绍创建画布的方法。

（1）选择 [文件]| [新建] 命令，如图 3-46 所示。

（2）执行上述操作后，即可弹出 [新建画布] 对话框，用户可以对画布的宽度、高度、打印分辨率进行设定，也可以单击 [预设尺寸] 右侧的三角形下拉按钮，在弹出的列表中选择预置的尺寸，设置完成后单击 OK 按钮即可，如图 3-47 所示。

图3-46

图3-47

2 打开原有文件

（1）选择 [文件]| [打开] 命令，如图 3-48 所示。

（2）弹出 [打开画布] 对话框，用户可以选择需要打开的文件，单击 [打开] 按钮，如图 3-49 所示。

图3-48

图3-49

（3）打开原有文件，如图 3-50 所示。

图 3-50

SAI 2 支持的图像格式如下。

- SAI 2（SAI 1）格式：SAI 特有的文件格式，可以完整保留图像中包括钢笔图层在内的所有详细信息。
- Photoshop 格式：主要用于在其他支持 PSD 格式的绘图软件之间交换数据，不能保存钢笔图层。
- Bitmap 格式：Windows 标准图像格式，可以无损地保存图像文件，但数据的体积比较大。
- JPEG 格式：网络上常用的图像格式，可以对图像品质进行设定，品质越低，体积越小。
- PNG 格式：在网络上发表作品时使用的图像格式，可以保存图像的不透明部分。
- TARGA 格式：TrueVision 公司为其显卡所开发的一种图像文件格式。

3.6.2　文件的保存

在 SAI 2 中共有 3 种保存文件的方法，分别是保存为新文件（或覆盖原文件）、另存为其他文件以及导出为指定格式的文件，用户可以根据需要选择保存的方式。

1　保存为新文件

（1）选择 [文件]|[保存] 命令，如图 3-51 所示。

（2）执行上述操作后，即可弹出 [保存画布] 对话框，如图 3-52 所示。

（3）单击 [保存类型] 右侧的三角形按钮，在弹出的下拉列表中可以选择保存文件的格式，如图 3-53 所示，单击 [保存] 按钮，即可保存文件。

图 3-51

图 3-52

图 3-53

2 另存为其他文件

（1）选择 [文件][另存为] 命令，如图 3-54 所示。

（2）弹出 [另存画布] 对话框，在 [文件名] 文本框中输入名称，单击 [保存] 按钮，如图 3-55 所示。

图 3-54

图 3-55

保存文件后，在保存位置可以找到保存的文件，如图3-56所示。

图3-56

3 导出为指定格式的文件

（1）选择 [文件][导出为指定格式] .psd（Photoshop）命令，如图3-57所示。

（2）弹出 [导出为指定格式] 对话框，在 [文件名] 文本框中输入名称，单击 [保存]
按钮，如图3-58所示。

图3-57

图3-58

（3）执行上述操作后，即可将文件保存，在计算机中的相应位置可以找到保存的文件，
如图3-59所示。

图3-59

3.6.3 色彩的选择

在 SAI 2 的色彩面板中，包含"色环""RGB 滑块""色盘"等 6 种不同的色彩模块，单击相应的图标即可显示（隐藏）对应的模块，用户可以自行挑选需要的模块并把它显示在色彩面板中。下面介绍色彩面板及其使用方法。

单击相应的图标即可显示 / 隐藏相应的色彩模块，如图 3-60 所示，在显示的色彩模块中，可以选择 [色环] 与 [HSV 滑块] 中的色彩实现方式。

图3-60

1 色环

单击 [色环] 按钮，即可弹出色环面板，如图 3-61 所示。以 HSV（ 色相 / 饱和度 / 亮度）的方式来构成色彩，色相由外侧的圆环来选择，饱和度和亮度由中间的方块确定。

2 RGB 滑块

单击 [RGB 滑块] 按钮，即可弹出 RGB 滑块面板，如图 3-62 所示。以 RGB（ 光的三原色，即红、绿、蓝）的方式来构成色彩，调制出来的色彩可以通过工具面板中的"前景色"图标来确认。

图3-61 图3-62

3 HSV 滑块 ▶

单击 [HSV 滑块] 按钮，即可弹出 HSV 滑块面板，如图 3-63 所示。以滑块的方式来对 HSV（色相／饱和度／亮度）进行定位色彩选择方式，根据色彩显示方式的不同，其中的项目也会随之发生变化。

4 显示中间色条 ▶

单击 [显示中间色条] 按钮，即可弹出显示中间色条面板，如图 3-64 所示。两端的方框填充上色以后，中间的滑块会显示出二者之间的过渡色，用户可以从中拾取需要的颜色，每个滑块都可以独立使用。

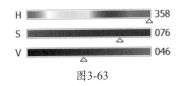

图3-63 图3-64

5 显示用户色板 ▶

单击 [显示用户色板] 按钮，即可弹出显示用户色板面板，如图 3-65 所示。用户可以将想要选用的颜色保存在色盘之中，通过在小方框上单击鼠标右键，即可进行保存、删除等操作。

图3-65

3.6.4 工具面板

工具面板包含固定工具、自定义工具与参数选项 3 部分。固定工具包括区域选择以及视图操作工具，自定义工具则为绘画用的画笔工具，以上两者都可以通过参数选项来进行详细设置。下面具体介绍工具面板及其使用方法。

1 固定工具 ▶

固定工具由选择工具、套索工具、魔棒工具、移动工具、缩放工具、旋转工具、抓手工具、

吸管工具等组成，如图 3-66 所示。

图3-66

- 选择工具 ▦：能够选择一个矩形区域的工具，另外，它还可以对选择后的区域做变形处理。

- 套索工具 ◌：能够像画笔一样徒手绘制任意形状的选择区域，可以设定是否带有抗锯齿效果。

- 魔棒工具 ✎：单击画面中的某一位置后，系统将自动选择与该部位色彩相同且相连的区域。

- 几何工具 ◕：SAI 2 的新增功能，弥补了 SAI 1 无法画圆的缺陷；除了圆，还可以绘制三角形与正方形。按住 Shift 键的同时，单击鼠标左键并拖动，至合适位置后释放鼠标左键，即可绘制出圆、等边三角形或正方形。

- 文字工具 T：SAI 2 的新增功能，选择此工具后，在右下方设置相应的字体属性，再在主视窗中单击，输入文字即可。

- 移动工具 ✛：可以对某一个图层或者某一个选区进行移动的工具。

- 缩放工具 ◎：能够将画面放大、缩小（可按住 Ctrl 键使用）的工具，可以通过单击鼠标，或者框住一定的区域来放大画面。

- 旋转工具 ↻：能够旋转画布的工具，快捷键为 Alt ＋空格键。

- 抓手工具 ✍：可以移动主视窗中画面的位置，也可按住空格键使用。

- 吸管工具 ✐：可以拾取画面中已有的色彩，按住 Alt 键后在目标颜色上单击鼠标左键即可吸取颜色。

- 透明色 ▣：可以将当前的前景色变为透明状，结合不同的笔刷工具使用这一功能，可以制作出一些橡皮擦无法实现的效果。

- 切换色彩 ↰：可以将前景色与背景色进行切换，每单击一次该按钮，前景色与背景色就会互换。

- 前景色 ▦：绘画时的色彩是以前景色来表示的，用户可以在这里确认画笔的当前颜色。

- 背景色 ▢：被前景色图标遮住一角的是背景色，需要注意的是 SAI 2 中的背景色与其他绘图软件中的背景色略有不同。

2 自定义工具 ▸

自定义工具分为基本工具和定制工具，下面介绍自定义工具及其用法。

（1）基本工具：包含绘制线稿和上色的各种笔刷工具，如图 3-67 所示，每种工具都可以通过下方的参数来进行详细的设定。

卡通
风格场景
绘制技法

图3-67

- 铅笔工具：同使用自动铅笔一样，是绘制清晰轮廓的画线工具。
- 喷枪工具：轮廓模糊，整体呈雾状，适用于上色。
- 画笔工具：同使用丙烯颜料一般，是色彩鲜艳流畅的着色工具。
- 水彩笔工具：同使用色彩颜料一般，是具有一定透明感的上色工具。
- 马克笔工具：能够表现墨水渗入画纸效果的画笔工具。
- 橡皮擦工具：消除不需要的线条与色彩，多用于画面的修正。
- 选区笔工具：绘制出选择范围的画笔工具，普通图层与钢笔图层都能用。
- 选区擦工具：消除选择范围的橡皮工具，也属于通用工具。
- 油漆桶工具：为整个图层或者一定区域填充同一色彩的工具。
- 二值笔工具：绘制边缘粗糙的单一色线条的工具（无渐变效果），无法设定笔的参数。
- 渐变工具：直接绘制前景色到背景色或前景色到透明色的渐变，在左下方可以设置线性或者圆形渐变，单击鼠标左键拖动拉出线后，线两端的位置还可以进行调整。
- 球形钢笔工具：与铅笔工具的作用相似，同样可以绘制出清晰的线条。

（2）定制工具：在 SAI 2 的自定义工具中，除了上面介绍的基本工具外，还有由基本工具变化而来的定制工具，实际绘画时它们之间的区别比较明显，用户可以将更改参数后的笔刷另存为新笔刷，还可以在网络上寻找不同的笔刷，适当的笔刷可以让各种繁复的小物体的绘制变得更加简单，如图 3-68 所示。

图3-68

3 参数选项

在选择了某种工具后，会出现工具的详细参数，如图 3-69 所示。

图3-69

4 铅笔工具与喷枪工具的参数设定

铅笔工具与喷枪工具的设置参数虽然有所不同（如图3-70所示），但设定的选项完全一致，这些是画笔的基本选项，所有的画笔都包含这些项目。下面对各个参数进行详细的介绍。

图3-70

在参数面板中单击 [正常] 右侧的三角形下拉按钮，在弹出的列表中选择各个选项可以对画笔的绘画模式进行设定，如图3-71所示。[正常] 就是以正常的方式使用前景色来进行着色，[正片叠底] 是为普通的前景色添加正片叠底效果，以较深的方式进行着色，图3-72所示为效果对比图。

笔尖的形状：指画笔轮廓的模糊程度，共有 5 个等级可选，如图3-73所示。每个等级的效果都有所不同，越靠右边的等级，绘制出来的笔触越清晰，如图3-74所示。

图3-71　　　　　图3-72　　　　　　图3-73　　　　　图3-74

画笔浓度：可以对着色时色彩的浓度进行设定，浓度用数字 0 ～ 100 来表示，如图3-75所示。数值越小颜色越浅，数值越大颜色越深，分别设定数值为 20、60、80、100 的浓度进行绘制，效果如图3-76所示。

画笔形状：包含多种"不规则纹理"选项的下拉列表，如图 3-77 所示，可以对画笔的形状进行设定，在该下拉列表框下方的 [强度] 与 [倍率] 中，可以对效果进行更细致的设定。

画笔纹理：可以为画笔添加各种纹理效果的下拉列表，如图 3-78 所示，其中包含多种纸张质感和材料纹理。

图3-75　　　　　　　　图3-76　　　　　　图3-77　　　　　　图3-78

5 画笔工具、水彩笔工具、马克笔工具的参数设定

这三种画笔工具的共同点是都可以用来进行混色处理。铅笔工具是在原有色的上方直接覆盖新的颜色，而这三种工具则可以将新的色彩与原有色彩中和，或者对原有色彩进行延伸。画笔工具、水彩笔工具、马克笔工具的默认参数选项分别如图 3-79 所示。

图3-79

在参数面板中单击 [正常] 右侧的三角形下拉按钮，如图 3-80 所示，可在弹出的下拉列表中选择各个选项对画笔的绘画模式进行设定，绘画模式比铅笔工具和喷枪工具多了两个：[鲜艳] 和 [深沉]，正常、鲜艳、深沉、正片叠底绘画模式的对比图，如图 3-81 所示。

图3-80　　　　　　　　　　　图3-81

"混色"是指在原有的色彩中添加另一种颜色，待两种中和之后产生的新颜色。铅笔工具和喷枪工具都不具备此功能。能够进行混色的画笔，都附加有 [混色]、[水分量]、[色延伸] 三个选项（ 马克笔为两个 ），用户可以根据自己的喜好对混色与延伸的强度进行调节。

- 混色：拖动数值可以对色彩混合程度进行调节，如图 3-82 所示，数值范围为 0 ~ 100。当数值为 0 时，画笔几乎不具有混色效果，涂过的地方会变成白色；当数值为 100 时，混合色彩的效果会非常强烈。以下是当混色数值为 0、50、100 时的画笔效果，如图 3-83 所示。

图3-82　　　　　　　　　　　图3-83

- 水分量：拖动数值可以对色彩中的水分含量进行调整，如图 3-84 所示。数值越大，色彩中的水分越多，颜色越浅，效果如图 3-85 所示。

图3-84　　　　　　　　　　　图3-85

- 色延伸：对原色的色彩进行拉伸延长，将其慢慢转化为新色彩的过程。拖动滑块可以对延伸长度进行设置，如图 3-86 所示。延伸值为 0、100 时的效果如图 3-87 所示。

图3-86　　　　　　　　　　　图3-87

6　自定义工具

可以在 [自定义] 设置项中，对各种画笔的名称、快捷键等项目进行设定，另外，用户还可以在工具栏中的空格处创建新的画笔。本节主要介绍如何创建新画笔。

（1）在画笔工具栏中的空格处单击鼠标右键，在弹出的快捷菜单中选择 [马克笔] 命令即可添加画笔，如图 3-88 所示。

（2）添加的画笔如图 3-89 所示。

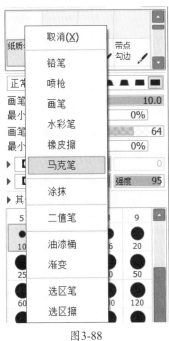

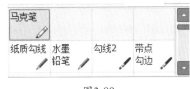

图3-88 图3-89

（3）在新建画笔图标上右击，在弹出的快捷菜单中选择 [属性] 命令，如图 3-90 所示。

（4）弹出 [自定义工具的属性] 对话框，如图 3-91 所示。

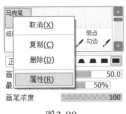

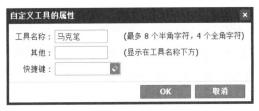

图3-90 图3-91

（5）在 [工具名称] 右侧的文本框中输入相应效果的画笔名称，如图 3-92 所示。

（6）单击 [快捷键] 右侧的文本框，在键盘上选择一个合适的键并按下，即可对此画笔快捷键进行设置，单击 OK 按钮，如图 3-93 所示，即可对画笔的属性进行修改。

图3-92 图3-93

3.7 图层的基本功能

绘制漫画的过程中，图层是必不可少的工具，接下来介绍图层的功能及其操作。

3.7.1 图层面板中的各项功能

在数码绘图中，图层功能是不可或缺的，利用图层可以轻松地为画面中的不同物体上色，使得绘制、修正、加笔等操作变得更加简单。在 SAI 2 中打开一张漫画素材图像，以便于接下来介绍图层，如图 3-94 所示，[图层] 面板如图 3-95 所示。

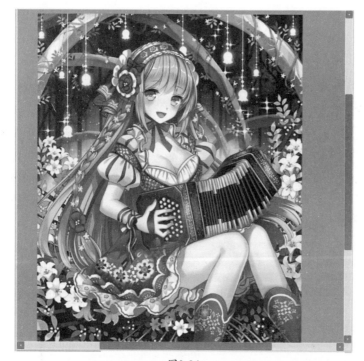

图3-94

图3-95

- 质感：可以为图像添加纹理、花纹等不同的质感。选择相应质感后，只要用画笔涂抹，质感便会显示出来，可以将其想象成一个添加了带有花纹的图层蒙版。新创建的图层默认设定为 [无质感]。

- 效果：可以为图层添加特殊的画材效果，有 [水彩边界] 与 [颜色二值化] 两种效果。[水彩边界] 效果可以在图层中图像的边界模拟出水彩效果，在绘制水彩风格的漫画时，添加此效果会更加逼真，新创建图层的默认设定为 [无效果]。

- 混合模式：SAI 2 中新增了较多的图层重叠方式，添加了 Photoshop 中大部分的混合模式，不同的模式会产生截然不同的效果。

- 不透明度：数值越小，图层的透明度越高，当数值为 0% 时，图层将完全透明。

- 锁定：可以锁定图层的一些编辑方式，从左至右分别为 [锁定透明像素]、[锁定图像像素]、[锁定位置] 和 [全部锁定]。激活 [锁定透明像素] 图标后，只能在图像的有色部分进行绘画，图层中的不透明部分不会被涂上任何颜色；激活 [锁定图像像素] 图标后，图层将无法进行绘制，但可以移动；激活 [锁定位置] 图标后，图层可以进行绘画，但是无法移动；激活 [全部锁定] 图标后，图层中的图像将无法进行任何操作。
- 创建剪贴蒙版：可以将下方图层中的不透明区域作为图层蒙版使用。
- 指定为选区样本：只有在使用油漆桶或者魔棒工具时才会发挥效果。
- 快捷功能按钮：与图层有关的一些常用功能快捷键按钮。
- 图层列表：在这里可以确认图层的状态与排列顺序。在列表中，处于上方的图层位于画布的表面。

图层的快捷功能按钮如图 3-96 所示。

图3-96

- 新建普通图层：创建一个可以使用普通画笔工具的普通图层，在绘制时可以新建多个图层，这样可以方便后期修改。
- 新建钢笔图层：创建一个可以使用钢笔工具的图层，可以用钢笔工具绘制出路径，路径在绘制完后还可以按住 Ctrl 键来调整线条的位置。
- 新建图层组：创建一个可以管理多个图层的文件夹。在进行绘制工作时，建议新建多个文件夹来将图层分组命名，这样可以避免因图层太多而找不到需要编辑图层的情况。
- 新建显示透视尺图层：可以新建一个能显示透视网格图尺的图层，但是此图层无法进行编辑，只能在原有的普通图层上绘制直线或者斜线。
- 新建图层蒙版：为当前的图层创建一张图层蒙版。在需要遮挡部分下方图层图像，但又不想破坏原来的图像时，可使用蒙版来达到此目的。
- 向下转写：将当前图层中的图像转移至下方的图层中。
- 向下合并：将当前的图层与下方的图层合并在一起。
- 清除图层：清除选中图层中的所有图像内容。
- 删除图层：删除当前选择的图层。
- 应用图层蒙版：将蒙版的效果应用到画面之中。

3.7.2　创建图层

在绘制图像的过程中，需要建立多个图层来辅助绘画，将绘制的线稿和色彩分为多个

部分，在后期进行修改时会方便很多。图层分为色彩图层与钢笔图层，色彩图层是用来绘画的图层，可适用多种不同的笔刷；钢笔图层是一种特殊的图层，建立此图层可以绘制出带路径的线条，并且线条可以进行调整，适合绘制简单的图画。

1 色彩图层 ◤

（1）在 [图层] 面板中单击 [新建普通图层] 按钮，如图 3-97 所示。

（2）新建一个图层，如图 3-98 所示。

在菜单栏中选择 [图层]||[新建彩色图层] 命令，如图 3-99 所示，也可以新建一个图层。

图3-97　　　　　　　　　图3-98　　　　　　　　　图3-99

2 钢笔图层 ◤

（1）在 [图层] 面板中单击 [新建钢笔图层] 按钮，如图 3-100 所示。

（2）新建一个钢笔图层，如图 3-101 所示。

（3）此时工具面板中的自定义工具也会随之改变，在钢笔图层中无法使用带有特殊效果的画笔，如图 3-102 所示。

图3-100　　　　　　　　图3-101　　　　　　　　图3-102

3.7.3 复制与重命名图层

如果需要一张与当前图层一样的图层时，可以直接复制图层，为了避免与原图层弄混，需要将复制后的图层重命名。

- 拖曳复制，选择新图层，将其直接拖曳至 [新建普通图层] 按钮上，如图 3-103 所示。执行上述操作后即可复制一个与当前图层一样的图层，如图 3-104 所示。

图3-103

图3-104

- 通过命令复制，在菜单栏中选择 [图层]‖ [复制图层] 命令，如图 3-105 所示。选择复制后的图层，双击鼠标左键，弹出 [图层属性] 对话框，在 [图层名称] 文本框中输入相应名称，单击 OK 按钮，如图 3-106 所示。

图3-105

图3-106

执行上述操作后即可更改图层名称，如图 3-107 所示。

图3-107

3.7.4 隐藏图层与改变图层顺序

在绘制图像时，可以隐藏绘制后的任意图层或者适当调整图层的顺序，具体操作步骤如下。

（1）隐藏图层。在 [图层] 面板中单击 [显示 / 隐藏图层] 按钮，如图 3-108 所示。执行此操作后即可将选择的图层隐藏，如图 3-109 所示。

图3-108　　　　　　　　　　　　　　　　图3-109

（2）改变图层顺序。选择需要改变位置的图层，将其拖曳至目标位置，正在被拖动的图层会以青色表示，红色的横线表示移动后的位置，如图 3-110 所示。执行上述操作后即可改变图层的排列顺序，如图 3-111 所示。

图3-110　　　　　　　　　　　　　　　　图3-111

3.7.5 链接图层

当需要同时对多个图层进行操作时，可以激活图层链接的图标，激活图标后，再对当前图层进行移动、变形等操作，链接的图层也将产生同样的变化。

（1）单击一个非选中图层的 [显示 / 隐藏图层] 图标下方的空白按钮，如图 3-112 所示。

（2）当该空白按钮处出现一个红色的曲别针形状时，表示此图层与已选中的图层链接成功，如图 3-113 所示。

图3-112

图3-113

3.7.6 转写与合并图像

向下转写功能是把当前选中图层中的内容转移到下方的图层中，转写之后，原先的图层仍然会被保留，但是会变成空白图层。在绘画的过程中，向下转写多用于复制重复的内容。

在 [图层] 面板中单击 [向下转写] 按钮，如图 3-114 所示，上方图层就会向下方图层转移图像，如图 3-115 所示。

图3-114

图3-115

在菜单栏中选择 [图层][向下转写] 命令，如图 3-116 所示，也可以转写图层。

当图层过多时，在选择图层时会比较麻烦，也会使文件增大，导致软件运行缓慢，此时可以通过合并图层来解决。在 [图层] 面板中单击 [合并所选图层] 按钮，如图 3-117 所示，即可合并图层。

图3-116

图3-117

3.7.7 清除图层

如果在绘画的过程中出现错误或者不满意的部分，可以使用清除图层工具进行处理，也可以使用删除图层工具直接将图层删除。

在 [图层] 面板中单击 [清除所选图层] 按钮，如图 3-118 所示，即可清除选中图层中的图像，清除前后的效果如图 3-119 所示。

图3-118

图3-119

在菜单栏中选择 [图层][清除图层] 命令，如图 3-120 所示，也可以清除图层中的图像。

图3-120

在 [图层] 面板中选中相应图层，单击 [删除所选图层] 按钮，如图 3-121 所示，即可删除选中的图层，如图 3-122 所示。

图 3-121

图 3-122

3.7.8 创建与合并图层组

在绘画的过程中，如果图层比较多，可以将图层分组，使绘制操作更加方便。当绘制完成后，可以将图层组中的所有图层合并成一个图层，以减小文件。

（1）当图层的数量过多时，图层列表会变得非常长，此时"图层组"就可以发挥作用了。在 [图层] 面板中单击 [新建图层组] 按钮，如图 3-123 所示。

（2）新建图层组，如图 3-124 所示。文件夹名称的下方会显示"正常"，这表示当前图层组的混合模式为无；如果有需要，可以在快捷功能菜单的上方设置图层组的混合模式。图层组的混合模式可应用到图层组内的所有图层。

（3）将需要合并的图层直接拖曳至图层组中，如图 3-125 所示。

图 3-123

图 3-124

图 3-125

75

（4）在 [图层] 面板中单击 [合并所选图层] 按钮，如图 3-126 所示。

（5）合并图层组后，图层组就没有了，而是合并成了一个图层，如图 3-127 所示。

图3-126

图3-127

3.7.9 填充图层

在填充背景颜色时，可以通过填充图层直接填充，在有多个选区需要填充时也可以使用填充图层的方法填充，下面介绍怎样使用填充图层。

（1）在 [图层] 面板中选择需要填充的图层，在颜色面板中设置前景色，如图 3-128 所示。

（2）在菜单栏中单击 [图层][填充] 命令，或者选择油漆桶工具，在图中需要填充的位置单击即可填充颜色，如图 3-129 所示。

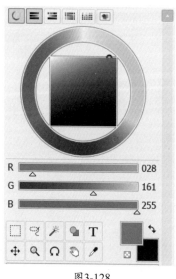

图3-128

图3-129

（3）为图层填充颜色，如图 3-130 所示。

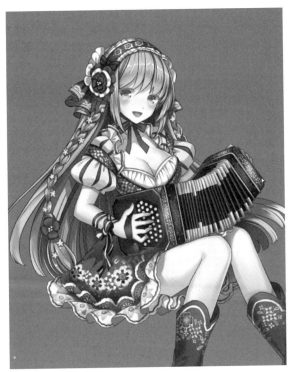

图3-130

3.8 SAI 2 图层的高级功能

本节将介绍 SAI 2 图层的一些高级功能及其操作，合理地运用这些功能，可以使绘制工作变得更加方便。

3.8.1 图层的不透明度

在临摹时，一般会将原图放在底层并降低透明度，再在新建的图层上绘制。下面介绍如何调整透明度。

（1）在 [图层] 面板中选择图层，上方的不透明度默认值为 100%，如图 3-131 所示。

图3-131

（2）图层的不透明度为默认值时的效果，如图 3-132 所示。

（3）调整不透明度为 50% 和 20% 时，图层的效果如图 3-133 所示。

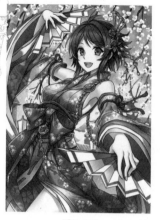

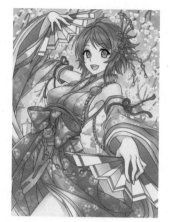

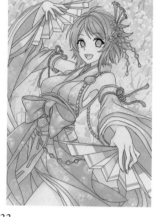

图3-132 图3-133

3.8.2 辅助着色

SAI 2 的辅助着色功能有锁定和蒙版两种，恰当地使用这两种功能，会使绘制操作变得更加容易。下面将具体介绍锁定和图层蒙版的使用方法。

1 锁定

（1）锁定透明像素。

选择相应图层，激活 [锁定透明像素] 图标，如图 3-134 所示。在主视窗口中使用画笔绘制时，图层中的透明部分就不会被涂上颜色，这样便不会出现溢出的情况，如图 3-135 所示。

图3-134 图3-135

在 [图层] 面板中取消激活 [锁定透明像素] 图标，那么在绘制时，不会出现任何变化，如图 3-136 所示。

（2）在 [图层] 面板中激活 [锁定绘画] 图标，那么图层中的图像将只能进行移动而无法进行绘制。

（3）在 [图层] 面板中激活 [锁定位置] 图标，那么图层中的图像将只能进行绘制而

无法进行移动。

（4）在 [图层] 面板中激活 [锁定全部] 图标，如图 3-137 所示，那么图层中的图像将无法进行任何操作。

<div style="text-align: center">图3-136　　　　　　　　　　　　　图3-137</div>

2 图层蒙版

在绘画过程中如果需要只显示画面的局部，可以选择"图层蒙版"，将蒙版看作一件"遮盖物"，通过在画面中添加蒙版，可以将画布中的某一部分隐藏。

（1）在 [图层] 面板中单击 [创建图层蒙版] 按钮，如图 3-138 所示。

（2）图层的侧边将会链接一个蒙版缩览图，如图 3-139 所示。

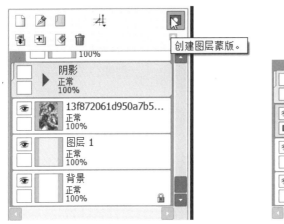

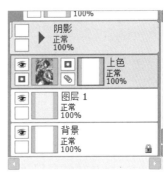

<div style="text-align: center">图3-138　　　　　　　　　　　　　图3-139</div>

（3）使用浓度为 100% 的黑色画笔工具在画面上绘制，绘制过的地方画面就会被隐藏，如图 3-140 所示。

（4）如果隐藏部分过多，也可以使用浓度为 100% 的白色画笔工具来擦除，被擦除的部分即可显示原来的图像，如图 3-141 所示。

图3-140　　　　　　　　图3-141

（5）选择好被隐藏的部分后，可以单击 [应用图层蒙版] 按钮，将图层蒙版的效果应用到画面中，如图 3-142 所示。

（6）也可以直接单击 [删除图层] 按钮删除图层蒙版，如图 3-143 所示。删除蒙版后，画面中被隐藏的部分将会重新显示。

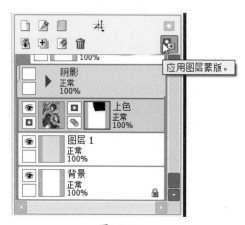

图3-142　　　　　　　　　　　　　图3-143

3.8.3　选区的应用

在绘画的过程中如果需要对画面的局部进行操作时，可以运用选区来辅助完成。只要界定了选区边缘，那么大部分的操作都只能在选区内进行，如用画笔绘制色彩、使用滤镜等，在绘制阴影或花纹时很方便。下面将具体介绍如何应用选区。

（1）选择工具面板中的选择工具，建议用户勾选 [Ctrl+ 左键单击选择图层] 复选框，如图 3-144 所示，这样在选择图层时，只要按住 Ctrl 键并单击相应图层中的图像，即可跳转至该图层。

（2）在画布中单击鼠标左键并拖曳至合适位置后松开，即可绘制出一个矩形选框，同时边缘出现一圈闪烁的虚线，如图 3-145 所示。

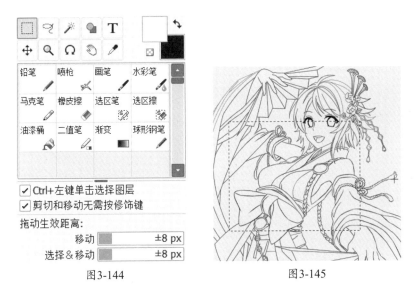

图3-144

图3-145

（3）使用画笔在画布上绘制，会发现选区以外的地方无法绘制，如图 3-146 所示。

（4）选择工具面板中的套索工具，如图 3-147 所示，套索工具分为 [手绘] 与 [多边形]
两种。选择 [手绘] 时，可自由绘制选区；选择 [多边形] 时，可绘制出各种多边形选区。

图3-146

图3-147

（5）在画面中单击并拖动鼠标，选中相应区域后松开鼠标左键，即可形成一个闭合的
选区。用画笔绘制时，同样只能在选区内进行，如图 3-148 所示。

图3-148

（6）选择工具面板中的魔棒工具，在图像中相应位置单击鼠标左键，即可选取图层中相同的色彩并建立选区，选区呈半透明的紫色显示，如图3-149所示。魔棒工具很适合选取大面积相同的或边缘复杂的色彩。

（7）使用选区笔或者选区擦来修改选区范围，如图3-150所示。

图3-149

图3-150

第4章 | 基本场景元素绘制

本节通过不同类型场景物件线稿的绘制过程，根据从简单到复杂，由主到次的绘制进程逐步讲解游戏原画的绘制过程。

场景物件在产品开发中主要包括主体场景的建筑物以及功能性建筑，场景中的各种组合物件及道具，自然环境中的树、草、石头、民宅、远山、天空等，包含的物件种类较多。

4.1　树木的绘制方法

● ● ● ● ● ●

在场景中，树木是一种不可缺少的元素，在场景的绘制中，场景的气氛需要森林以及植被来进行烘托，植物的出现能够让画面显得有生机。卡通游戏场景设计中对物件造型是在原基础的特点上进行夸张、放大的改造。

1　椰子树

椰子树是常绿乔木，原产于东南亚热带地区。椰子树是棕榈科椰属的唯一一种大型植物，椰子是椰子树的果实，是一种在热带地区很普及的果实。椰子树的普及与其果实椰子可以在海中随风浪漂流上千公里后生殖到离母树非常远的地方有关。

01 结合椰子树结构造型的特点，用长线条对植物的大致造型进行勾画，如图 4-1 所示。

02 在轮廓绘制的基础上，将植物的草图进一步细化，将主体造型的结构进行区分，如图 4-2 所示。

图 4-1

图4-2

03 进一步把植物的造型进行细化，用线条对植物的外部造型进行绘制，绘制好植物的弯曲部分以及叶子的朝向，如图4-3所示。

04 绘制椰树树干上的花纹以及叶子的细节，绘制好线稿后，再擦除多余线条，对基础的线稿进行再次整理，如图4-4所示。

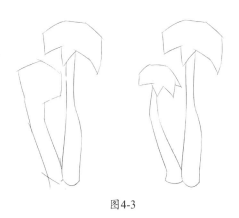

图4-3

图4-4

2 绿茎坎棕

绿茎坎棕，又名夏威夷椰子，是棕榈科竹属常绿小灌木，性喜高温、高湿，耐阴，怕阳光直射，可忍受短时间1~2℃低温。本种植物性喜高温、高湿环境，最适生长温度为20~30℃，冬季温度保持在10℃以上能正常生长，也可耐短时0℃的低温。耐阴性强，可较长时间在室内光线较暗的环境中生长。但明亮的散射光有利于生长。要避免强光直射，否则叶色变淡或发黄。

01 用线条勾画出绿茎坎棕的初步形体结构造型，对上下两块绿茎坎棕模块进行细化，确定绿茎坎棕初步的外形定位，如图4-5所示。

02 用短线条把绿茎坎棕的叶子与树干进行分化处理，以便在后期绘制的时候思路更明晰，如图4-6所示。

图4-5

图4-6

03 进一步把线稿进行细化，用圆滑的线条对植物的造型进行绘制，把植物叶子的走向绘制得更加清晰，把植物的结构划分得更明晰，如图 4-7 所示。

04 按照之前的设定，对绿茎坎棕线稿进行进一步细节造型的刻画，擦除多余线条，注意线条之间的前后穿插、衔接关系，如图 4-8 所示。

图4-7

图4-8

3 天堂鸟植物一

　　天堂鸟也是一种多年生草本植物，因为它形似仙鹤，所以象征了自由和吉祥。天堂鸟花又称为鹤望兰或极乐鸟花，旅人蕉科、鹤望兰属植物，原产南非。它的学名是为纪念英王乔治三世王妃夏洛特皇后而取的。花茎高于叶片，花序水平伸长，花外瓣橘黄色，内瓣亮蓝色，柱头纯白色，形似仙鹤昂首远望。天堂鸟还有个名字叫极乐鸟花，有长寿的含义。

01 根据植物的现实造型，对我们即将绘制的卡通造型的植物进行大概的定位，用长线条框出一个大致的框架，如图 4-9 所示。

02 用简洁的线条对植物的造型进行更进一步的细化，把叶子的走向用线条进行简单的交代，为之后线稿的绘制奠定基础，如图 4-10 所示。

图4-9

图4-10

03 用简洁、流畅的线条对植物进一步细化，交代好植物的叶子的转折以及叶子之间的前后空间关系，如图 4-11 所示。

图 4-11

04 在前几步的基础上，对线稿进行细化，用流畅的线条对植物的叶脉以及叶子的纹理进行绘制，如图 4-12 所示。

图 4-12

4 天堂鸟植物二 ◤

01 因为即将绘制的植物叶子比较茂盛，故在起草稿的时候要注意绘制植物的大体走势，如图 4-13 所示。

图 4-13

02 绘制植物叶子的走向以及树干分节处的定位，这一步是对植物造型的设计，在处理的时候可以大胆些，如图 4-14 所示。

图 4-14

03 在之前的基础上，对植物的线稿进行细化，用流畅的线条对植物的叶子以及树干处的花纹进行处理，注意线条之间衔接处的处理，如图 4-15 所示。

图 4-15

5 荆棘

荆棘泛指山野丛生多刺的灌木。荆棘是一种植物，它原来是指两种植物：荆和棘。 棘与荆在野外常混生，因此就产生"荆棘"。

01 我们绘制的藤蔓是在现实的基础上进行形变的，故在绘制的时候用长线条将植物的造型进行一定的夸张，如图4-16所示。

图4-16

02 通过长线条对植物定位，确定植物的大致方向，长线条可以表现植物的长势以及植物的弯曲程度，如图4-17所示。

图4-17

03 采用短、直的线条去交代植物的造型，用线条把植物上"刺"的大小和位置都交代清楚，如图4-18所示。

04 绘制了植物的线稿后，进一步对线条的虚实变化以及线条与线条之间的衔接处进行仔细的处理，树木材质纹理的刻画是藤蔓需要重点刻画的部分，如图4-19所示。

图4-18

图4-19

6 巴西木

巴西木学名香龙血树，别名巴西铁树、巴西千年木、金边香龙血树，为百合科、龙血树属植物。巴西木原产热带地区，性喜光照充足、高温、高湿的环境，亦耐阴、耐干燥，在明亮的散射光照处和北方居室较干燥的环境中，也生长良好。

01 用长、直线条对植物的外部造型进行勾画，简单地为卡通场景元素物件勾画出主体框架结构，4-20 所示。

图4-20

02 勾画叶干分离的植物结构，这样对植物结构的把握会更加明晰，对植物结构的把握会使后续的绘制更便捷，如图 4-21 所示。

图4-21

03 对植物的草图进一步细化，把植物叶子的朝向以及叶子在树上的分布位置确定得更加清晰，如图 4-22 所示。

图4-22

04 在绘制线稿完成稿的时候，要根据卡通风格植物的特点，再结合树叶和木纹的特点，处理好绘制线条的虚实、轻重、方圆等的节奏变化，如图 4-23 所示。

图4-23

7 芭蕉树 ◣

芭蕉树是多年生的草本植物,叶子大而宽,性喜温暖,耐寒力弱,茎分生能力强,耐半阴,适应性较强,生长较快。山高林密、土地肥沃的地方十分适合芭蕉种植。

01 用长直线条对植物的造型进行勾画,在画面中对植物的位置进行确定,为之后的绘制奠定基础,如图4-24所示。

02 用简洁的线条对植物的叶子的走向以及大小进行概括性的绘制,在绘制的时候,要清楚想要表达的中心,如图4-25所示。

图 4-24

图 4-25

03 进一步用短线条把植物的叶子和树干进行区分,虽然线条简洁,但是对于后期对植物的进一步线稿的绘制起着重要的作用,如图4-26所示。

04 完成芭蕉树的线稿,在绘制叶子部分的时候,要注意线条的轻重、虚实关系,更好地表现芭蕉叶上的纹理。在绘制的时候,要注意芭蕉叶的转折以及叶子和树干之间的区分,注意线条之间衔接处的区分,如图 4-27 所示。

图4-26

图4-27

8 发财树 ◣

发财树又名瓜栗,小乔木,高4~5米, 树冠较松散,幼枝栗褐色,无毛。小叶具短柄或近无柄。花期为5~11月,果先后成熟, 种子落地后自然萌发。原产于中美墨西哥至哥斯达黎加。中国云南西双版纳栽培。果皮未熟时可食,种子可炒食。

我们在发财树的基础上进行二次创作,夸张了发财树本身的特点,把树叶都集合在顶端。

01 用长直的线条对植物的外形进行大致的定位，确定植物的大小以及植物的大致造型，如图4-28所示。

02 在线稿图层上勾画出场景主体的轮廓，起稿阶段我们根据文案的需求描述绘制初步的结构线稿，用短线条对植物的大致造型进行进一步的绘制，如图4-29所示。

图4-28

图4-29

03 运用短线条对植物的大致造型进行描绘，在绘制完成植物初步结构的基础上，接下来我们开始进入场景物件细节的造型设计，如图4-30所示。

04 完成植物线稿的绘制，把植物的线稿进行整合，把多余的线条擦除。在绘制完成后，可以对植物的线条以及植物的造型进行修改，把不够完善的线条擦除，把线条之间衔接处的关系处理好，让画面中的植物呈现最好的样子，如图4-31所示。

图4-30

图4-31

4.2 石质器材的绘制方法

石头，一般指大岩体遇外力而脱落下来的小型岩体，多依附于大岩体表面，一般呈块状或椭圆形，外表有的粗糙，有的光滑，质地坚固、脆硬。

1 石块案例一

石器是场景中一个很重要的角色，石头每一种形式在适当的场合都能很好地发挥其各自的作用。设计者们用各种不同的艺术表现手法，对石头进行绘制，其目的就是更好地表达景观，表达场景，营造场景氛围。

01 用简洁的线条把石块的形状大致定位，让石块的大小得到确定，如图 4-32 所示。

02 在这步中，我们采用大的线条把石块上下的层次进行区分，让石块的结构更加明晰，为后期的绘制奠定基础，如图 4-33 所示。

图4-32

图4-33

03 用线条把石块周围的边界进行勾画，让石块有更多的体积感。石块在场景中的绘制多以成群、成块出现，很少以单个出现，如图 4-34 所示。

04 在之前的基础上把线稿进一步完善，用线条的轻重变化来表现石块与石块之间的衔接关系，凸显石块之间的联系，如图 4-35 所示。

图4-34

图4-35

② 石块案例二

01 依然是对石块的位置进行基础的定位，这一步虽然简单但是不可省略，它是以后绘制的基础，如图 4-36 所示。

02 采用长线条对石块的大致结构进行绘制，为下一步对石块造型作铺垫，如图 4-37 所示。

图4-36

图4-37

03 用短线条将石块的造型结构绘制出来，这一步需要注意石块造型中大小石块的组合，在增加石块的时候，要从主体出发，着眼于全局，如图4-38所示。

04 将不同造型的石块叠放在一起，让石块变成石堆，使画面内容更加丰富。绘制的时候，要注意线条虚实的变化，能凸显石块的体积感，如图4-39所示。

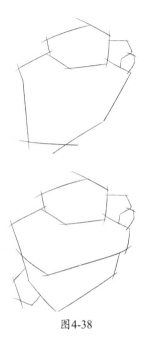

图4-38

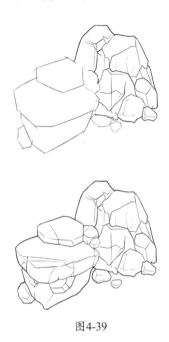

图4-39

3 石块案例三

01 用长线条对石块的大致造型进行绘制，对石块的造型进行勾画，为之后的绘制进行前期的准备，如图4-40所示。

02 在上一步大框架的基础上，用线条绘制出石块堆积在一起的造型，绘制的时候注意前后的空间位置关系，如图4-41所示。

图4-40

图4-41

03 进一步把线稿细化，用简短的线条绘制石块的空间关系。绘制时注意石块的转折结构以及石块的前后位置顺序，如图 4-42 所示。

04 在之前的基础上，将石块之间的衔接处绘制得更细致。在绘制石块堆时，要注意绘制石块的结构线条，让石块的结构更清晰，体积感更明显，如图 4-43 所示。

图 4-42

图4-43

4 石质炮台

石头除了可以作为画面的点缀之外，也可以是其他物件的材质。不同时代的器物的形状不一样，基本反映了当时的生产经济状况，我们在卡通物件的绘制中可以在现实的原型基础上进行创作。

01 用长线条勾画出炮台大致位置，对炮台的大小进行定位，为之后的绘制进行铺垫，如图 4-44 所示。

02 用线条把炮台的体积以及炮台的大致结构绘制出来，注意炮台的透视关系以及炮台转折处的表现，如图 4-45 所示。

图4-44

图4-45

03 进一步细化炮台的结构,把炮台的结构线进一步完善,同时绘制周围小岩石的结构,注意小石头与炮台之间的大小关系,如图4-46所示。

04 结合之前的基础将炮台的线稿进一步完善,用轻重变化的线条绘制炮台的结构,突出炮台的体积感,如图4-47所示。

图4-46

图4-47

5 石桥

经过单独的石头、石堆以及石质的炮台的绘制,读者对石头以及石质的物件有了一定的了解,接下来,我们开始绘制石桥的线稿。

01 用长线条绘制石桥的透视方向以及石桥的大致位置,如图4-48所示。

02 完善石桥的草图,结合石桥线稿的透视进行细化,如图4-49所示。

图4-48

图4-49

03 用短线条将石桥的线稿细化，划分石桥栏杆处的结构以及桥面的结构，把整体分解，更方便之后的绘制，如图4-50所示。

04 结合石桥结构造型的特点，对石桥栏杆及石块的结构细节进行绘制，注意线条之间的虚实关系及穿插变化，处理好线条的疏密节奏，如图4-51所示。

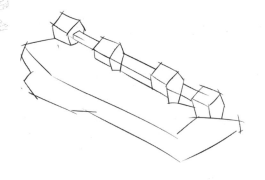

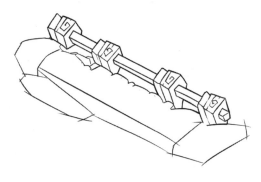

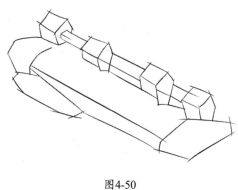

图4-50

图4-51

4.3　建筑的绘制方法
· · · · · ·

在场景绘制中，房屋也是一个重要的元素，不同的房子建筑能够在画面中让人更有代入感，让画面所表达的意境更加明晰。在卡通场景的绘制中，卡通房子都是在一定的现实建筑的基础上进行夸张，然后再增添很多可爱的卡通元素，让建筑更可爱，富有童趣。

下面，我们通过三个简单的案例来讲解卡通建筑的绘制流程。

1 卡通银行建筑 ▶

提到银行，让大家第一反应到的就是钱，于是我们在此基础上，运用了这个元素，对银行这个建筑进行创作，将美元的符号运用在建筑中。

01 用大线条绘制银行的大致形状，对银行的大小以及在画面中的位置进行定位，如图4-52所示。

02 对地面进行定位并对房子的结构进行初步的绘制，对房子的顶部和其他空间进行区分，为之后的进一步细化奠定基础，如图4-53所示。

03 进一步细化线稿，对银行前后门的结构以及房子顶部的造型进行细化，绘制的时候注意前后的空间关系以及房子在绘制时的透视关系，如图4-54所示。

图4-52

图4-53

图4-54

04 对银行主体建筑房顶、大门及墙体各个构成部分的结构细节进行绘制，注意各个物件衔接部分结构线的层次关系及穿插变化，如图4-55所示。

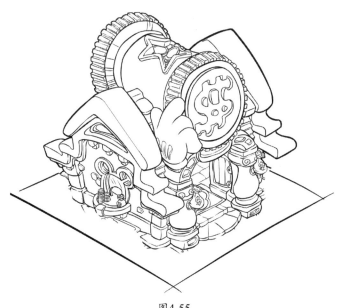

图4-55

05 进一步完善银行整体的结构造型。注意在绘制时要保持线条的圆滑，在绘制钱币造型的时候，注意主体建筑、地面及附属物件结构线轻重、虚实变化，如图4-56所示。

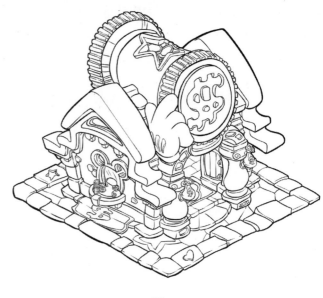

图4-56

2 酒肆 ◣

酒肆也叫酒馆。本例酒馆是在小柴棚的基础上，添加酒桶的元素，完成小酒肆的造型。这个创作同样是在一定基础上对现实建筑进行二次创作。

01 用大线条对酒肆主体进行大致的定位，将主体建筑的大小用长线条进行确定，如图4-57所示。

02 用直线把酒肆的线稿进一步细化，将酒肆的棚子以及周围物件的位置进行定位绘制，注意物件与物件之间的大小关系，如图4-58所示。

图4-57

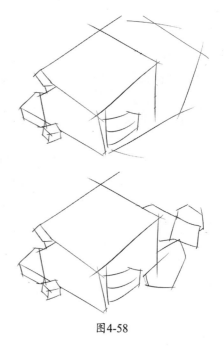

图4-58

03 进一步用线条把酒肆的结构以及周围物件的结构细化,在绘制时要注意"近大远小"的透视关系,如图4-59所示。

图4-59

04 结合酒肆结构设计特点,对酒肆右侧组合物体的结构进行逐步刻画,注意各个部分结构线之间的疏密关系及穿插变化,如图4-60所示。

图4-60

05 在最后一步的绘制中,要注意线条的方圆以及虚实的变化。绘制棚子顶部时,纹理要顺着棚子的走向,将顶棚的体积感表现出来。周围还可以绘制一些草木,给画面增添一些生机,如图4-61所示。

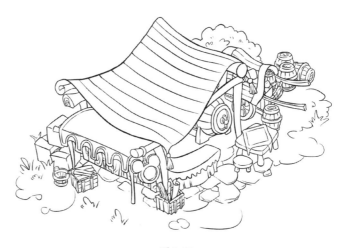

图4-61

3 神龙阁

　　龙是中国等东亚区域古代神话传说中的神异动物，为鳞虫之长，常用来象征祥瑞。我们在这个文案的基础上将它与建筑进行结合，把龙的形象进行卡通化，于是有了神龙阁的造型。

01 用长线条对神龙阁的造型进行定位，并对龙的大致动态的造型以及房子的主体进行绘制，如图4-62所示。

图4-62

02 用细线条对龙的造型进一步细化，把龙的翅膀以及躯干和建筑的结构进行区分，以便于后期的细化，如图4-63所示。

图4-63

03 进一步把龙的造型和建筑的细节进行完善，绘制的时候要注意对龙动态的把握。同时注意龙盘在建筑上的动作以及对建筑的装饰细节的把握，注意把握好物件与物件之间的透视关系，如图4-64所示。

04 绘制线稿的时候，注意线条之间虚实关系的变化。绘制龙的造型时，不可脱离对龙的动态的把握，在动态的基础上对线稿进行完善。绘制房屋细节的时候，也要着眼于全局，再添加适当的装饰，让画面更丰富，如图4-65所示。

图4-64

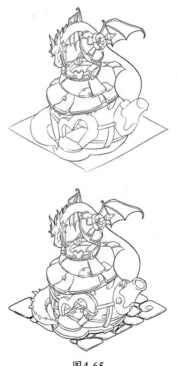

图4-65

4.4　其他物件的基本绘制

●●●●●●

1 船

船是重要的水上交通工具。在石器时代就出现了最早的船——独木舟（把一根圆木中间挖空）。后来出现了有桨和帆的船，再后来又出现了用蒸汽或柴油发动机提供动力的船。船的形状也非常丰富，材质也从原先的木质演变成现代的钢铁材质。

01 在线稿的正式绘制之前，可以用简洁的长线条对船只进行简单的定位，把船只的大致造型绘制出来，如图4-66所示。

图4-66

02 在大草图的设定下，把线稿进一步细化，用短线条把船只的船头、船尾以及船身的结构进行简单勾画，如图4-67所示。

图4-67

03 用较圆滑的曲线再一次把船只的造型进行完善。在绘制船只的造型时，细化船只的结构以及船只的装饰，让船只的造型更加有趣，如图4-68所示。

图4-68

04 绘制船只左部的线稿，结合初稿设计完善船只的结构细节。根据文案中对船只的设定，将线稿进一步完善，在完善的基础上增添一些花纹，让船只的内容更加丰富，要讲究物件之间的搭配，如图4-69所示。

图4-69

05 绘制的线稿较为复杂时，场景元素物件的表现形式及表现类型也呈多样化，除了单个物件设计要注意线稿结构的疏密、虚实、远近关系，也要注意场景中元素之间的主次、前后关系，如图 4-70 所示。

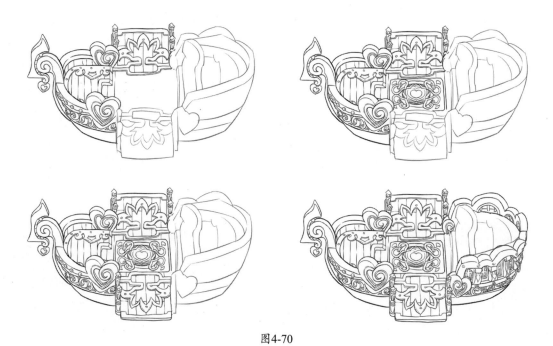

图4-70

06 完成船只线稿，在前期的设计基础上，后期的线稿绘制相对较轻松。在绘制线稿的时候要注意通过线条之间的虚实变化来表现物体的体积感，物件中的装饰元素不可太花哨，注意物体中的相互搭配，切勿喧宾夺主，如图4-71所示。

图4-71

2 桥 ◣

桥是一种架空的人造通道，一般由上部结构、下部结构和基础三部分组成。上部结构包括桥身和桥面；下部结构包括桥墩、桥台；基础由明挖基础、桩基础、沉井基础、沉箱基础、管柱基础和承台等构成。

01 采用大直线对桥的走向以及画面中的透视进行初步的定位，此步虽简单但是对于后期的绘制是至关重要的，它决定桥的位置以及朝向，如图4-72所示。

02 用长直线绘制桥的大致结构以及桥的朝向，如图4-73所示。

图4-72

图4-73

03 进一步细化桥的结构，用短线条绘制桥的结构，把桥与地面的区分绘制清晰，这样更方便后期的绘制，同时在设计中注意前后结构关系的搭配及形体透视关系，如图 4-74 所示。

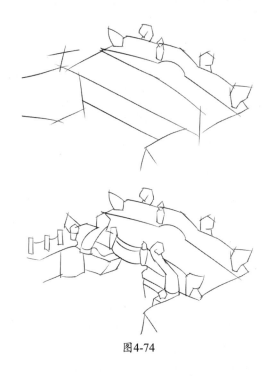

图4-74

04 绘制桥的线稿。绘制桥的结构时，对选定场景最靠近视角的物件进行刻画，注意虚实结构线的运用，明确场景物件的形体结构。在绘制场景小物件时，要注意造型与物件位置匹配协调，如图 4-75 所示。

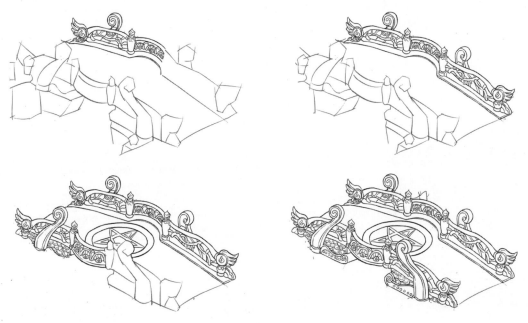

图4-75

05 对桥周围的环境进行绘制。在此处，我们可以运用之前岩石绘制的经验进行绘制。在绘制石墩的时候，注意岩石与岩石之间的连接，合理运用线条的虚实关系去表现岩石的体积感，如图4-76所示。

06 对右部环境的线稿进行绘制。设定桥右部是草丛，草丛的设计能增加桥的生活感、丰富画面。绘制草丛时运用有虚实变化的线条在需要绘制的位置进行绘制，线条相对桥的用线较随意、轻松，如图4-77所示。

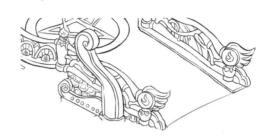

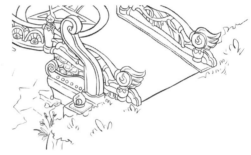

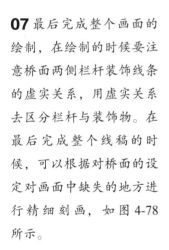

图4-76

图4-77

07 最后完成整个画面的绘制，在绘制的时候要注意桥面两侧栏杆装饰线条的虚实关系，用虚实关系去区分栏杆与装饰物。在最后完成整个线稿的时候，可以根据对桥面的设定对画面中缺失的地方进行精细刻画，如图4-78所示。

图4-78

3 热气球

热气球主要通过自带的机载加热器来调整气囊中空气的温度，从而达到控制气球升降的目的。这一小节就是根据热气球的原型进行处理，把热气球绘制成一个带有"公主"气息的卡通热气球。

01 把即将绘制的热气球用长、直的线条进行表现。用线条绘制热气球的球以及下部的"篮子"部分，为之后的绘制奠定好基础，如图4-79所示。

图4-79

02 用短线条把热气球的上下结构以及摆放热气球的外部护栏的结构一起绘制出来，用短线条把热气球的结构交代后，能让后期的绘制思路更加明晰，根据文案的设计或者内心的构想进行对物件的各种设计，如图 4-80 所示。

03 在完善的基础上对热气球的线稿进行绘制。绘制热气球的顶部球的时候，线条要圆滑；在绘制装饰的时候，要注意线条的虚实变化，如图4-81所示。

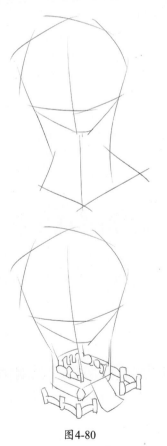

图4-80

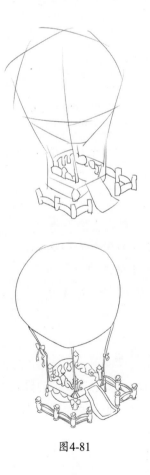

图4-81

04 在完成热气球大体结构绘制后，接下来对热气球各个部分的结构进行精细刻画，绘制球体时注意处理好与球体连接部分结构线的穿插变化，如图4-82所示。

图4-82

05 绘制热气球下部结构的线稿。因为下部是热气球的主体框架，在设定的时候有更多的细节，在绘制的时候更需要耐心，更好地处理线条的虚实变化，如图4-83所示。

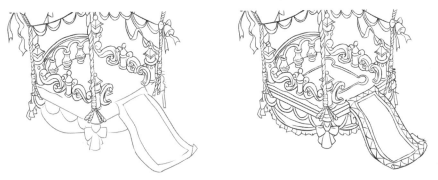

图4-83

06 细微修整建筑物件的细节造型形状，同时刻画出热气球的特征，注意要与整体场景的造型风格保持一致，处理好结构线之间的疏密、虚实变化，如图4-84所示。

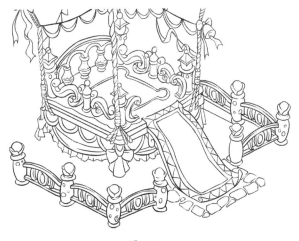

图4-84

07 至此，整体热气球的主体结构基本完成，整体画面的节奏也得到了充分的体现。在绘制的时候，要注意热气球的结构以及线条之间虚实、方圆的变化，通过线条的变化来表现热气球的体积感，如图 4-85 所示。

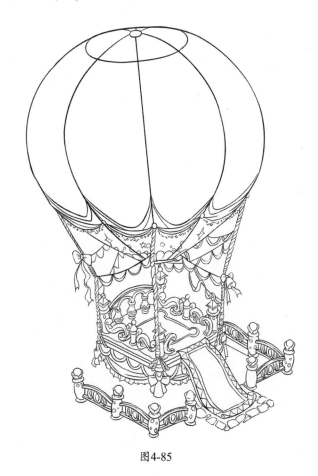

图4-85

4.5 本章小结

在本章中，我们介绍了卡通风格游戏场景中各种元素的创作技巧和绘制流程规范，并结合实例操作讲解了如何绘制游戏场景独立物件的原画。通过对本章内容的学习，读者应当对下列问题有明确的认识。

（1）了解卡通风格场景元素原画的绘制过程。

（2）重点掌握卡通风格场景元素主体建筑及环境物件材质细节的刻画方法。

（3）了解卡通风格场景元素线稿的构成及应用。

卡通
风格场景
绘制技法

5

第5章┃卡通城堡与林中小屋

卡通场景是在写实场景的基础上进行概括和艺术化的处理，让场景的风格更加偏向 Q 萌可爱风格。本章会结合一个单独的城堡以及带有背景的小屋的制作案例来分析卡通建筑的制作过程，通过这一章案例的详细分析，读者可以逐步掌握由一个建筑到带有背景氛围的完整图的绘制思路。

5.1　城堡的线稿绘制
● ● ● ● ● ●

城堡的正面开设可以观望河上远景和周围乡村的窗户，在内院出现了降低的拱廊和经过雕刻的扶墙以及楼梯，尖塔高耸，在设计中利用十字拱、飞券、修长的立柱，以及框架结构以增加支撑顶部的力量，使整个建筑显得雄伟。绘制步骤如下。

01 用硬笔刷勾画出建筑的底座以及大致的建筑轮廓。对建筑的造型进行大体上的把握，为之后的线稿的详细绘制奠定基础，如图 5-1 所示。

02 对城堡的建筑进行简单的分块绘制，勾画出主要建筑的大致形状。在绘制时，对城堡定位的时候可以快速描绘，不必过于拘谨，但是不可以忘记场景中重要的透视关系，如图 5-2 所示。

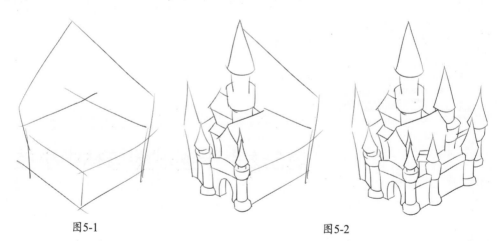

图5-1　　　　　　　　　　　　　　　　图5-2

03 绘制城堡中部的元素。中部的建筑在城堡中的最中央，在设计的时候要明确场景的形体结构，为之后的线稿绘制奠定基础，如图5-3所示。

04 绘制城堡周围的建筑初稿。观察城堡的特点：上部屋顶为圆锥状，中部为瞭望台，下部为城堡的城墙。绘制初稿的时候，要注意物件之间的连接关系，绘制场景小物件的时候，注意造型与物件的位置要匹配协调，把握好场景的大致结构关系和透视即可，如图5-4所示。

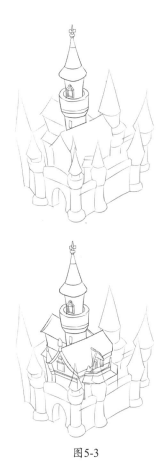

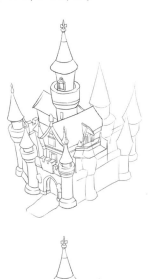

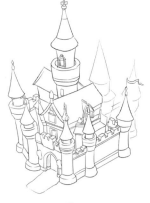

图5-3

图5-4

05 对城堡主体建筑结构进行细节刻画，注意处理好城墙、塔楼及组合物件结构线之间的虚实、前后关系及穿插变化，如图5-5所示。

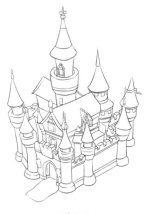

图5-5

06 进行过初稿的设计后，开始落实线稿的绘制。绘制瞭望台的时候注意建筑的结构特点，在用线的时候注意线条的轻重变化以及对细节的描绘，如图5-6所示。

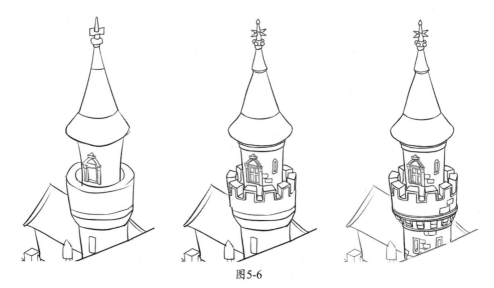

图5-6

07 绘制好城堡中间的上部分建筑后，注意周围建筑与中部建筑之间的呼应，运用硬笔刷沿着初稿的设定进行细节的刻画，同时在场景初步设定的基础上对城堡进行修理，让画面更加整洁，如图 5-7 所示。

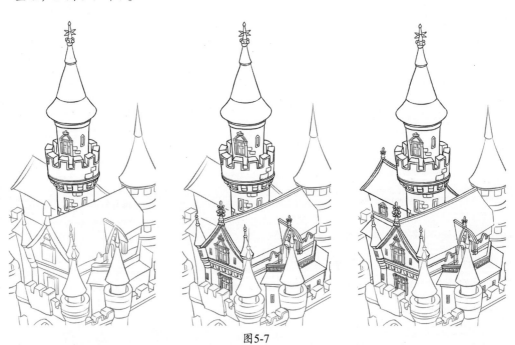

图5-7

08 进一步完善城堡场景周围的结构，深入绘制城堡周围的线稿。在绘制的过程中修整物体的形状，注意线条弧度的变化，如图5-8所示。

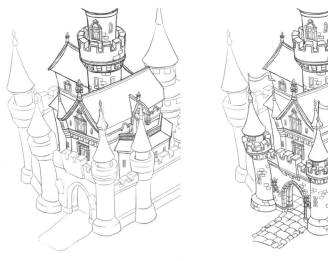

图5-8

09 对城堡周边塔楼的结构进行精细刻画，在绘制右部的城堡细节时，要注意与之前绘制城堡的线条进行结合，注意两者之间的虚实与空间上的前后变化，如图5-9所示。

10 完成城堡的大部分线稿的绘制后，接着将城堡左部的细节进行完善。注意绘制的时候要结合城堡的造型特点进行绘制。绘制墙壁砖块纹路的时候，注意结合场景的整体布局来逐步完善，补充空隙部分，让画面看起来更加饱和，如图5-10所示。

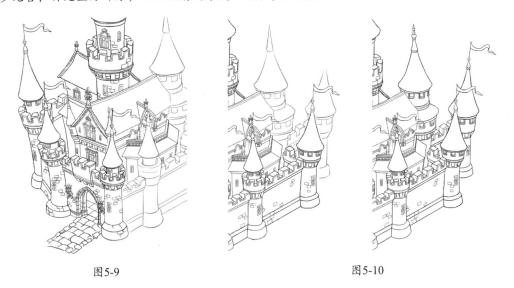

图5-9 图5-10

11 城堡的案例讲解了一个独立建筑线稿的完成过程，在这个基础上做了一些技法的讲解以及尝试，要注意绘制场景时对城堡物件之间的关系进行处理，对场景的整体结构进行调整细化，就能得到完整的场景设计效果，如图 5-11 所示。

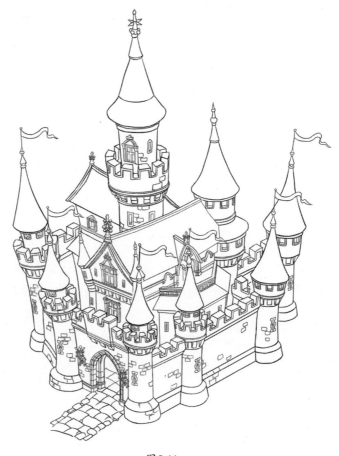

图5-11

5.2　林中小屋的线稿绘制

· · · · · ·

本场景主题描述的是野外比较庞大的农场中的一个林中小屋，林中小屋拥有圆形的屋顶，整个小屋依山而建，在房子周围会有茂密的植物相伴，郁郁葱葱的草地使整个房屋与周边成为一幅充满生机的画面。周边可爱的栅栏以及植被给乡村小屋增添了生活的乐趣，使林中小屋的生活气息更加浓烈。

01 将林中小屋的大致轮廓绘制出来，在设计的过程中，可以根据房屋的大致轮廓绘制结构辅助线。用长直线条将房屋的大致位置以及周边物件的位置标记出来，能为之后的绘制打好基础，如图5-12所示。

02 对林中小屋的初步轮廓定位后，对小屋进一步细化。这一步，快速地将房屋的物件以及周边物件的造型进行绘制，但是在绘制的时候要注意处理好三维空间的透视关系，如图5-13所示。

图5-12

图5-13

03 在完成上一步的初步结构关系后，开始对物件进行整理，对小屋添加细节，并对小屋进行更为细致的绘制。绘制的时候注意小屋左右两旁的房子与中间房子的前后空间关系以及房子之间的衔接关系，如图5-14所示。

图5-14

04 在完成主体小屋的初稿后，绘制小屋背后的植物以及周边物件的轮廓。结合林中小屋的特点，对周边的物件进行设计，注意整体透视关系的对比，如图5-15所示。

05 结合林中小屋结构设计的特点，对小屋主体建筑周边的植被及组合物件的结构造型细节进行绘制，处理好各个部分结构线之间虚实、前后关系及穿插变化，如图5-16所示。

图5-16

06 在初稿的基础上，降低初稿图层的透明度，开始对林中小屋进行线稿的细化。绘制小屋最中间部位线稿时，注意房屋上下层细节上的区别以及在上下层砖瓦处的简化处理，让砖瓦的设计变得更加富有生趣，如图5-17所示。

图5-15

图5-17

07 绘制好房屋中部的线稿，开始绘制左部房屋以及建筑上面物件的细节。左部房屋低于中间的房屋，故在处理时要注意两部分房屋之间的衔接关系，在处理屋顶上的砖瓦时要更为精简、概括，如图5-18所示。

08 绘制房屋右部线稿，对物件的结构造型进行细化，同时注意左右房屋之间的衔接关系，处理好线条之间的虚实关系以及各物件结构部分的转折与穿插。注意与前景的路灯进行区分，对物件的结构要准确到位，如图5-19所示。

图5-18

图5-19

09 绘制房屋前边的指示牌以及房屋周围的植物。植物属于后景，绘制的时候可以概括处理，在绘制叶子等要素的时候可以用概括性的线条来交代叶子的走向，如图 5-20 所示。

10 绘制房屋左部物件的线稿，小屋左部是枝叶茂盛的树丛，也是场景要刻画的第二个重点，对整个场景结构设计的疏密、虚实、主次等关系起着很好的平衡作用，而且在用笔上也与其他部分有比较明显的变化，如图 5-21 所示。

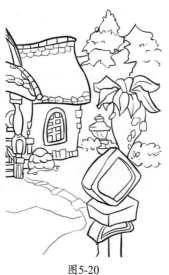

图 5-20

图 5-21

11 在完成近景与中景的主体物件后，开始进行地表饰物的造型绘制，然后是对周围山体等结构物件进行深入细化，注意拉开与近中景的主次关系及整体的透视关系。绘制细节的时候要观察物体本身固有的细节，然后进行细致的绘制，如图 5-22 所示。

图5-22

12 对天空云彩结构造型进行线稿的深入绘制，与远山的造型设计保持一致，物件之间的设计要从大局入手。在对场景进行绘制的时候，要注意物件之间的高低错落，虚实之间的变化，灵活运用这些技巧能够让场景更加丰富多彩，如图5-23所示。

图5-23

5.3 本章小结

本章重点讲解了卡通风格室外场景原画的绘制流程和规范，介绍了卡通游戏场景的结构、明暗关系处理的特点，并结合实例讲解了卡通场景线稿造型的特点及绘制卡通风格场景原画的技巧。通过对本章内容的学习，读者应当掌握以下几点。

（1）卡通场景的设计原理和应用。

（2）卡通风格设计的特点。

（3）室外卡通游戏场景线稿的绘制流程和规范。

（4）室外游戏场景的绘制思路及空间设计概念的应用。

第6章 ｜ 树屋杂货店与猫咖

游戏场景是游戏活动的基本载体，它在游戏中的作用是展开剧情，展示玩家生存空间、时代背景，塑造和烘托角色形象、个性特征及内心世界的特定空间环境。在游戏开发过程中，场景设计在整个游戏开发中所占比例是很高的。

6.1 树屋杂货店

●●●●●●

在游戏场景的设计中，最能体现场景特色的是场景建筑的造型风格。卡通场景是在写实场景的基础上对造型及用色等进行概括、夸张的艺术化处理，因此在起稿之前就应该把场景的基本结构考虑清楚。

01 对场景中的主体进行轮廓的勾画，为后期的进一步细化打好基础，便于更准确精细形体定位，如图6-1所示。

02 绘制树屋杂货店草图的时候，注意树屋杂货店的透视不是平面的，而是带有一定透视变化，因此在设计的时候要注意树屋杂货店的透视关系，在透视规律的基础上绘制出场景中主体的结构辅助线，如图6-2所示。

图6-1

图6-2

03 在草图的基础上，调整画笔的大小，绘制场景的结构辅助线。在对树屋杂货店的设计中要考虑物件与物件之间的大小以及前后空间关系。树屋杂货店是画面中的主体，是之后绘制的重点表现部位，所以在前期的绘制中要对主体进行详细的描绘，如图 6-3 所示。

图6-3

04 完成树屋杂货店的初稿绘制。这一过程可以选择快速描绘，不要过于拘谨，这一步是之后进一步详细线稿绘制的基础，是对最终线稿场景的创作，这一步可以不断修改最终场景的造型，可以在试错中找到最合适的风格，如图 6-4 所示。

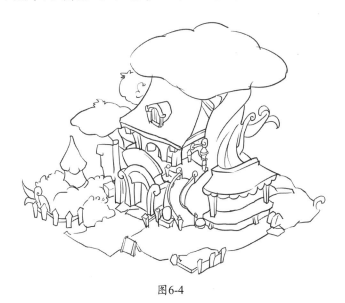

图6-4

05 对场景建筑主体的结构进行细节刻画，对杂货屋房顶瓦片及墙体木块的结构细节进行刻画，注意瓦片木块形体结构之间的疏密及穿插关系，如图 6-5 所示。

06 对房屋主体的大门及组合物件的结构进行精细刻画，在初稿的绘制基础上，按照从上到下的顺序对杂货屋的主体进行逐步绘制，注意线条虚实及穿插变化，明确房屋及各个组合部分物件的形体结构，如图 6-6 所示。

图6-5

图6-6

07 绘制好书屋杂货铺的主体后，开始绘制右部滑梯和小售货铺的线稿。在绘制场景小物件时，注意造型与物件位置匹配协调，对单个物件形体的准确度不做要求，场景整体结构关系和透视正确即可，如图 6-7 所示。

图6-7

08 接着深入细化绘制书屋杂货铺树屋部分的线稿，运用勾线的画笔对书屋杂货铺的初稿进行勾画，绘制书屋的造型。绘制时要在初稿的基础上，修改一些设计不合理的画面并擦除画面中多余的线条，使绘制出来的线稿更整洁清晰，如图6-8所示。

图6-8

09 进一步完善场景近景地面的结构，深入细化绘制其他物件的线稿。绘制草丛的线稿，注意草丛处线条的处理以及草丛与房子处线条衔接处的绘制，修整物体的形状，擦除多余的线条，让画面保持整洁，如图 6-9 所示。

图6-9

10 根据前景地表设计的定位，选择有硬度的笔刷绘制出地面的结构线，注意线条弧度的变化，在绘制地表植物的时候，要注意结合场景的整体布局来逐步完善补充空隙部分，使得画面看起来更为饱和充实，如图6-10所示。

图6-10

11 对场景的整体结构进行调整细化，对远中景及物件的透视关系进行准确的定位及细化，拉开画面中的主次关系及整体的透视关系，得到完整的场景设计效果，如图6-11所示。

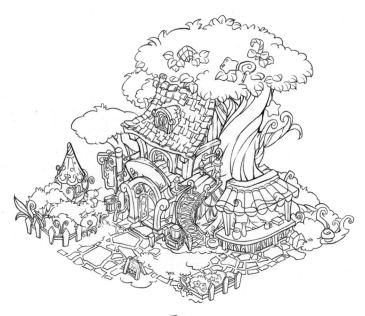

图6-11

6.2 主题咖啡馆

• • • • • •

在现实中，猫咖是主要以猫咪为主题的咖啡馆。在猫咪咖啡馆里，猫咪是主体。在这里，喝咖啡是其次，最主要的是跟猫咪一起玩耍能缓解压力和孤独。

01 用长直线条对猫咖的最初外形进行初步的定位，在线稿图层上运用硬笔刷工具勾画出场景主体的初步形体结构，对场景中的物体进行基础的定位，如图6-12所示。

02 进一步用线条将猫咖的线稿细化，在绘制的时候要注意处理好三维空间的透视关系。绘制时，可以大胆些，把想到能符合猫咖设计的元素都进行绘制，在不断组合中找到最好的，不过一切都是建立在正确的透视关系的基础上，如图6-13所示。

图6-12

图6-13

03 由于猫咖的结构设计构图不是左右对称，在设计时根据"近大远小"的透视规律简单地绘制出场景的前、中、近景大体结构透视辅助线，注意处理好建筑主体大门侧面墙体及组合物件各个部分结构线的疏密关系及穿插变化，如图6-14所示。

图6-14

04 完成地面的大体结构设计，在绘制时注意地面与建筑之间的结构穿插变化，处理好造型与建筑结构线的疏密关系，如图 6-15 所示。

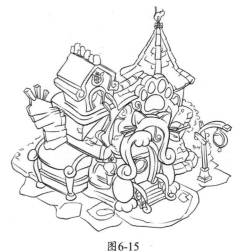

图6-15

05 逐步绘制猫咖顶部线稿。绘制时要区分好主体建筑的造型且造型结构要准确，对线条的疏密要把握住，注意屋顶砖瓦的绘制应疏密得当，如图 6-16 所示。

图6-16

06 进一步绘制猫咖上层的建筑。同时注意衔接部位物件细节的刻画，处理好虚线与实线对场景结构造型产生的变化。处理好中景及远景各个部分的透视关系，进一步完善场景各个结构部分的转折和穿插变化，如图 6-17 所示。

图6-17

07 根据设定，对猫咖卡通场景的主体进行精细刻画，特别是中景部分主体建筑的造型结构要准确，对线条的疏密、虚实及强弱等结构要结合场景透视的原理，绘制要准确到位，如图6-18所示。

图6-18

08 对右部售货窗进行绘制，在初稿的基础上进行细化，调整笔刷的大小及笔刷的硬度，选择有硬度的笔刷绘制出左侧场景主体建筑的结构线，然后修整物体的形状，注意线条弧度的变化，让画面内容更丰富，如图6-19所示。

图6-19

09 绘制猫咖的地面，将笔刷设为硬笔刷，运用勾线笔刷沿着初稿定位对地面细节进行刻画，画出地面的初步形态后，稍微修理一下，使用橡皮擦工具擦除多余的线条，地面的绘制能够让画面中的层次更丰富，如图6-20所示。

图6-20

10 结合猫咖的设计定位，对场景地面及组合物件的结构进行细节刻画，处理好地面与主体建筑之间结构线的疏密关系及穿插变化，注意结构之间的转折变化，如图6-21所示。

图6-21

11 整体调整猫咖场景的结构，结合前面的案例设计规范和流程，对猫咖主体建筑及附属物件各个部分的细节逐步进行刻画。绘制的过程中要注意线稿中线条的虚实、轻重、方圆的表现，把握好主体结构与附属结构的疏密关系及透视变化，如图 6-22 所示。

图6-22

6.3 本章小结

本章介绍了卡通树屋杂货铺以及猫咖线稿的绘制流程，重点介绍卡通风格建筑场景的结构、明暗关系处理的特点。通过对本章内容的学习，读者应对下列问题有明确的认识。

（1）卡通风格游戏场景设计及模块化分层绘制的思路。

（2）室内卡通游戏场景线稿的绘制流程和规范。

（3）室内场景的透视变化及空间设计概念的应用。

6.4 课后练习

根据本章中游戏场景原画的文字描述及绘制流程，从提供的案例欣赏图中选择一幅原画作为参照对象。重新设计线稿造型及场景布局，注意考虑整体场景设计主题及色彩整体关系。

卡通
风格场景
绘制技法

第7章 ┃ 民房的绘制技法

本章通过两个不同地域中的房屋建筑类型从草图到线稿的绘制过程，根据从简单到复杂、由主到次的绘制进程，讲解场景原画设计流程及绘制技巧。通过本章的学习，读者可掌握此类场景原画的绘制方法。

7.1 南方居民木房的线稿绘制

• • • • • • •

干栏是南方少数民族住宅建筑形式之一。它是单栋独立的楼，底层架空，用来饲养牲畜或存放东西；上层住人。这种建筑隔潮，并能防止虫、蛇、野兽侵扰。

01设置好画布，单击新建图层按钮▣，然后单击画笔工具✎，调整笔刷的大小及不透明度，根据南方居民木房的建筑特点进行线稿造型设计，简单地勾画出主体建筑的大概框架结构，对整体空间上的透视关系进行初步定位，如图7-1所示。

02进一步在大体关系上添加建筑特点和物品造型的定位，划分远、中、近景的基础细节，对南方木房的建筑线稿进行大致造型设计，如图7-2所示。

图7-1

图7-2

03 居民屋属于比较常见的建筑，在设计中更讲究对建筑物结构的还原以及物件的搭配。在线稿的基础上对居民屋进行更为细致的绘制，为之后线稿的进一步细化打好基础，如图7-3所示。

04 根据房屋结构设计定位，结合透视变化对房屋左侧大门、台阶及组合物件的各个部分进行细节刻画，处理好衔接部分结构线的疏密变化及穿插关系，如图7-4所示。

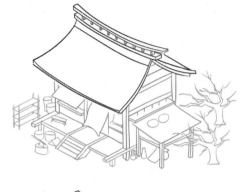

图7-3

图7-4

05 根据对建筑结构的初步定位，结合对建筑材料的分析，了解到绘制的南方木房多为几何体组合而成，对草图按照从上到下、从左至右的顺序进行初稿绘制，注意整体上的透视关系对比。建筑的初稿设计效果如图7-5所示。

图7-5

06 房屋两边屋檐呈现出"人"字形，中间叠加两层屋脊用于加固，可用硬笔刷对其进行细节的描绘，注意木质的弯曲弧度以及木质的质感体现，如图7-6所示。

07 细化房屋上部分的栏杆，注意栏杆之间的穿插以及物件之间遮挡衔接的处理手法。绘制好上部分的栏杆，进一步对房屋墙面组合结构进行细节刻画。注意处理好墙体、木块结构之间形体的穿插变化，如图7-7所示。

图7-6

图7-7

08 对右侧柴棚纹理结构进行细节刻画，结合透视变化处理好柴棚与房屋主体结构之间的前后遮挡关系及结构穿插变化，重点刻画木梁的结构造型，如图7-8所示。

图7-8

09 根据初稿设计中建筑右侧的造型设计，结合树木自身特点开始绘制树木。绘制树木的时候，注意树木与房屋的遮挡关系以及树木本身的纹理的绘制。绘制棚下的物件时，注意物体结构线的前后位置及穿插变化，如图7-9所示。

图7-9

10 根据草图的设定，绘制房屋的窗户以及门帘，在物件的原有基础上增加一些细节，这样物体在统一之中又有变化，如图 7-10 所示。

11 根据草图的设计稿，在绘制房屋左侧的台阶以及斧头、缸等生活物件的线稿结构时，结合物件的表现手法对笔刷的大小以及线条的粗细进行调整，以便更好地处理好物体的虚实变化，如图7-11所示。

图7-10

图7-11

12 线稿基本完成，缩小视图，对整体线稿进行细微调整，注意前后的空间透视关系对比以及线条之间的衔接关系，如图 7-12 所示。

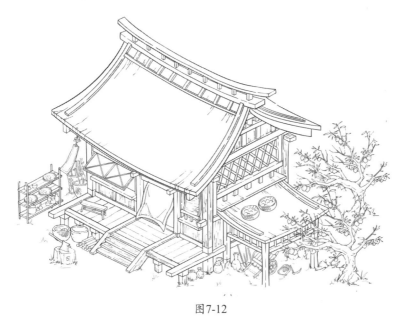

图7-12

在绘制各种场景时，写实风格的场景在物件的设计以及绘制上，除了要注意用线条来表现虚实、远近关系以外，更要注重场景元素物件之间高矮、大小、主次的搭配。

7.2　蒙古包的线稿绘制
● ● ● ● ● ●

蒙古包是蒙古等游牧民族传统的住房，古称穹庐，又称毡帐、帐幕、毡包等。游牧民族为适应游牧生活而创造的这种居所，易于拆装，便于游牧。

01 根据蒙古包的建筑特点对其进行线稿的造型设计，简单地勾画出主体建筑的大致框架结构，主要以两个棱柱体组合而成，这个定位为之后的整体空间透视关系对比奠定了基础，方便后续的细节刻画，如图 7-13 所示。

图7-13

02 场景为游戏原画，在其造型设计上可进行夸张，整个建筑的支柱设定为石柱，使整体建筑更为结实。添加大致的外形结构，如图7-14所示。

图7-14

03 按照从上到下、由左至右的空间透视关系对其进行初稿设计，在原有的造型设计辅助线上开始更为细致的绘制，注意整体风格的协调统一，为之后的线稿细化奠定基础。注意，石柱以及房顶的结构造型设计是这个场景的重点之处，如图7-15所示。

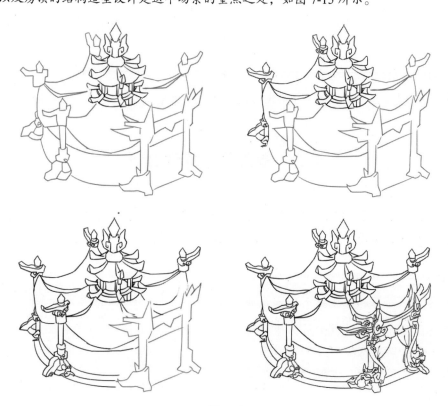

图7-15

04 根据屋顶的设计定位进行细节刻画。观察房屋顶部的造型设计特点，此处的造型为亭楼样式，结合对石头肌理纹路的实物参考，运用硬笔刷对纹理细节进行刻画，注意飞檐的弯曲弧度以及前后的空间透视关系，如图7-16所示。

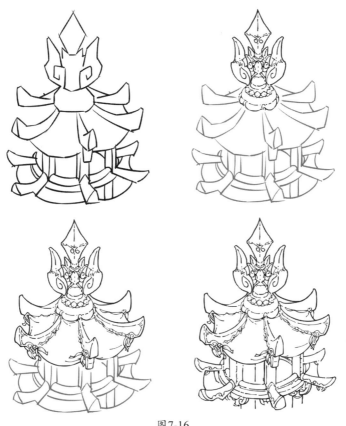

图7-16

05 柱体的造型主要以祥云相互缠绕而成，底座配以莲花花纹，注意上下的造型大小比例关系。注意各个柱体之间的位置、透视、角度对比关系，以及和周边布料之间的衔接关系、起伏程度，如图7-17所示。

图7-17

06 运用硬笔刷对周边柱体以及围布的细节进行刻画，以便更好地处理好物体之间的虚实变化，再根据前后的透视关系以及角度对比关系，刻画各个局部细节造型，如图 7-18 所示。

图7-18

07 根据前面石柱的设计，在原有造型的基础上多添加一些元素，体现出高端感，主要元素依旧是祥云，注意上下的造型大小比例关系。注意大门两个石柱之间的位置、透视、角度对比关系，如图 7-19 所示。

图7-19

08 运用之前对大门周边柱体的绘制技巧，结合透视变化对柱体及周边装饰的结构细节进行绘制，注意处理好各个部分结构线之间线条的疏密关系及穿插变化，如图 7-20 所示。

图7-20

09 为丰富画面，为帐篷添加一定比例的花纹。依旧以祥云为基本元素进行改造创新，绘制出符合整体风格的祥云花纹，在各个布面的中心覆盖上一个即可，注意根据布料的起伏程度以及透视关系进行变形、拉伸，使其更显自然、贴合，如图 7-21 所示。

图7-21

10 结合蒙古包结构设计的特点，整体调整蒙古包各个部分结构设计细节，在内部添加一定的装饰结构以丰富细节造型。结合透视变化，对场景大门柱体及周边饰物结构线的虚实、前后关系进行统一调整，如图 7-22 所示。

图7-22

7.3　本章小结

· · · · · ·

本章介绍了卡通风格游戏场景的两种不同建筑的创作技巧和流程规范，并结合实例来讲解笔刷运用。通过对本章内容的学习，读者应对下列问题有明确的认识。

（1）卡通风格场景建筑原画的绘制过程。

（2）卡通场景物件的创作流程。

（3）卡通风格场景元素主体建筑及环境物件材质细节的刻画方法。

卡通
风格场景
绘制技法

第8章 | 大型建筑绘制技法

在本章中，我们重点讲解两种处于不同时期不同风格的大型建筑的绘制方法。

在卡通场景中，不乏一些复杂烦琐的大型建筑，大多用于比较庞大的世界观中的大型游戏，根据不同时期不同地域的特点，很多的国家、民族、自然风土人情存在着很大的差异，融合着不同文化的建筑体现着不一样的壮美。这一章我们会结合一个没落帝国中的遗迹和新兴国家的天空之城的案例来进行分析并分解出完整的绘制过程，帮助读者逐步掌握不同时期的不同风格的建筑完整设计图。

8.1　没落遗迹的线稿绘制

· · · · · ·

该建筑的设定是一个没落帝国中的遗迹，建筑经历过很长时间的洗礼才造成了碎石遍地、石像俱毁的景象。圆形空间结构造型设计，典型的左右对称式建筑，破碎的雕像分辨不出原来模样，断壁残垣、枯枝环绕，整个画面充满着颓废、落魄的氛围。

01 用简洁的线条对没落遗迹进行定位，勾画出场景主体的初步形体结构，起稿阶段根据画面的需求描述绘制初步的结构线稿，要注意处理好三维空间的透视关系，如图8-1所示。

02 在初步定位的基础上，运用短线条对草图进一步细化，进一步绘制场景中的主体物件。在设计物件的位置及大小的时候要注意物件与主体之间的搭配，如图8-2所示。

图8-1

图8-2

03 进行场景物件细节的造型设计，选定场景最靠近视角的物件进行刻画，注意结构线的绘制，明确场景物件的形体结构。在绘制场景小物件时，要注意造型与物件位置匹配协调，如图8-3所示。

图8-3

04 结合透视的关系调整场景的结构细节，场景中细节比较多，要注意物件的分布及各个部分结构线的穿插变化，如图8-4所示。

图8-4

05 进行建筑主体结构物件细节的绘制。结合场景结构设计的定位，按照由上及下的流程开始对中部柱子各个部分结构造型进行深入刻画。处理好各个部分结构线之间的虚实关系及穿插变化，如图8-5所示。

图8-5

06 运用勾线笔刷沿着初稿设定进行细节刻画，画出场景的线稿，使深入刻画的结构变得整洁、清晰。绘制时要注意前后的空间关系，处理好各个部分结构线之间的疏密关系及衔接部分的穿插变化，如图 8-6 中 A、B 所示。

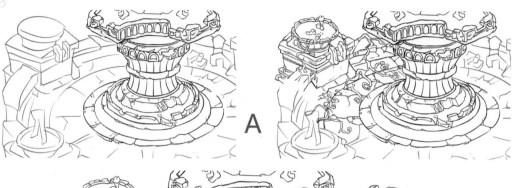

图8-6

07 结合地面近景的植物初稿设计，进行场景的遗迹前部地面的线稿细化，注意在绘制地面的时候要根据主体的造型特点进行地面结构造型分块设计勾线，让画面中的内容更充实、有层次，如图 8-7 所示。

图8-7

08 在描绘藤条时要注意线条的弧度，与主体场景的结构线棱角分明有所区别。绘制时需注意主体与藤条、地面及突出主体的物件之间的排列关系和透视感，如图8-8所示。

图8-8

8.2 天空之城的线稿绘制

• • • • • •

场景中的建筑环山壁建造而成，远看宛如飘浮在空中，房屋建筑高低错落，攒尖屋顶，四周顶端漂浮着水晶，更显神秘，复杂烦琐的花纹图案有规律地雕刻在建筑外围，彰显着新兴文化的气息氛围。

01 用长线条对场景的主体进行初步定位，确定建筑的大小以及形状，在大体上掌握建筑的结构，如图8-9所示。

02 在初步定位的基础上，对天空之城各个部位的建筑造型外部轮廓进一步细化。结合空间透视关系，确定前后的穿插关系、大小位置比例对比，如图8-10所示。

图8-9

图8-10

03 进一步整理各个建筑之间的结构造型，在原有的造型辅助线上对其开始精确绘制，此步骤对整体线稿的完善有着奠定基础的作用，建筑基本特点得到凸显，如图8-11所示。

图8-11

04 按照从上到下、从左至右、由后到前的绘制流程对线稿进行细节刻画。在初稿的基础上，结合文案描述对顶端建筑的细节进行深入刻画。先对外形轮廓进行准确的勾勒，再绘制左右对称式的花纹对其进行填充，如图8-12所示。

05 继续对右侧建筑的细节进行刻画，先对建筑底部的外形轮廓进行整体刻画，多用短线条结合结构线进行质感的体现，注意前后的遮挡关系对比，如图8-13所示。

图8-12

图8-13

06 对右侧建筑周边环境进行细化，在之前初稿设计的基础上对物件的结构造型进行细化，同时注意前后左右建筑之间的衔接关系，处理好线条之间的虚实关系以及各物件结构部分的转折与穿插。注意与周边环境协调统一，如图 8-14 所示。

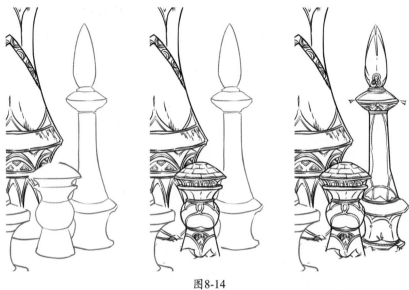

图8-14

07 绘制建筑左部的物件线稿，左部建筑对整个场景结构设计的疏密、虚实、主次等关系起着很好的平衡作用，而且在用笔上也与其他部分有比较明显的变化，如图 8-15 所示。

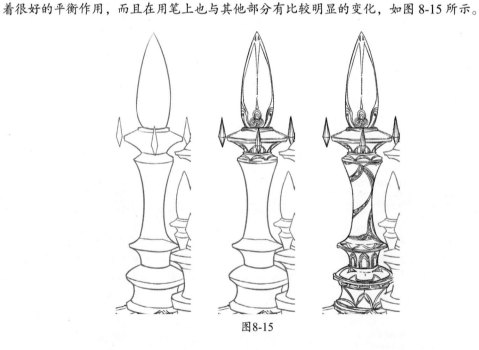

图8-15

08 对中景建筑的造型进行绘制，注意拉开与周边环境的主次关系及整体的透视关系。绘制细节的时候要观察物体本身固有的细节结构变化，处理好各个部分结构线的虚实关系及穿插变化，如图 8-16 所示。

图 8-16

09 继续对中景主体建筑进一步细化。绘制中景主体建筑的线稿时，按照从上到下、从后到前的流程进行，注意上下层细节上的区别，此处建筑位于画面中心，为建筑的主入口，所以外观花纹的绘制要比其他部位烦琐复杂，如图 8-17 所示。

图 8-17

10 缩小视图，对线稿进行整体调整，此场景的造型绘制比较烦琐，在画面中有各种建筑花纹纹理的组合，因此我们在描绘之前要统一协调花纹的风格、明确疏松关系，如图8-18所示。

图8-18

8.3 本章小结

　　本章介绍了不同卡通游戏设定的建筑场景原画的绘制流程和规范，重点介绍卡通游戏场景的结构、明暗关系处理的特点，并结合实例讲解了卡通场景线稿造型的特点及绘制卡通风格游戏场景原画的技巧。通过对本章内容的学习，读者应当对下列问题有明确的认识。

（1）卡通建筑场景的设计原理和应用。

（2）建筑场景线稿的绘制流程和规范。

（3）建筑游戏场景的绘制思路及空间设计概念的应用。

（4）场景原画的透视关系及绘制技巧。

8.4 课后练习
● ● ● ● ● ●

根据本章中建筑场景原画的文字描述及绘制流程，结合自己对文字的理解，重新构思设计一幅建筑场景的原画，注意把握好场景主题元素及物件结构设计的特点。

卡通
风格场景
绘制技法

第9章 │ 大型卡通场景绘制

本章主要讲解常见的海陆两地卡通场景的绘制技法和绘制思路，接下来我们将通过智慧树和海底城堡两个不同的案例，来重点介绍卡通场景的结构、明暗关系处理以及色彩绘制的特点，并结合实例进一步讲解卡通场景在游戏产品开发中的应用，让读者深入掌握不同环境氛围卡通风格游戏场景原画的绘制流程。

在游戏场景的设计中，最能体现场景特色的是场景建筑的造型风格。卡通场景是在真实世界的基础上进行夸张的变形，因此在起稿之前就应该把场景的基本结构考虑清楚。

9.1　智慧树卡通场景设计

● ● ● ● ● ● ●

根据前面有关游戏场景的设计特点大致可知：游戏剧情发展过程中最富有视觉表现力的手段就是场景之间的切换和变化，场景是游戏活动的基本载体，它在游戏中的作用是展开剧情，展示玩家生存空间、时代背景，塑造和烘托角色形象、个性特征及内心世界的特定空间环境。在剧情的发展中，场景造型设计和道具设计非常关键，通过场景画面上的视觉效果的变化和连接，如同画卷一样把剧情的地点和时间都展现出来。角色和时间都围绕着某个场景空间展开故事，如果场景发生变化，那么剧情故事也就要随着这种变化进展，这样才能让玩家更加明白故事发展的情理，同时推动着游戏剧情不断前进。

卡通场景以其活泼生动的造型设计和明快的色彩对比，受到越来越多玩家的喜爱。除了游戏产品开发之外，卡通风格场景原画的绘制技术还不断被应用到动漫和影视广告的领域。

本场景被设定在一个生机盎然的森林中，是新手村中的一个中间传送地，有大片的绿色植物环绕，主体为一棵大树改造得来，给人一种新生景象的同时，还有一种被保护的感觉——在这里是安全的，它是新手玩家的抵达点。盘根错节之中的一条小路，烦琐又不显堂皇的简单装饰，两侧场景的细节设计也都是以植物为最基本元素。大树与水相伴、添显灵气，给整个图片增添一种自然的动态效果。智慧树整体画面效果如图9-1所示。

图9-1

9.1.1 线稿绘制

01 使用画笔工具在画面中勾画出场景主体的大致位置，根据文案的需求描述绘制初步的结构线稿，为整体的空间透视关系奠定基础，如图9-2所示。

02 根据近大远小的透视规律简单地绘制出场景的前、中、近景大体结构透视辅助线，对智慧树基本形状进行定位，大致确定物件组合位置，如图9-3所示。

卡通
风格场景
绘制技法

图9-2

图9-3

03 绘制智慧树初稿，确定场景各个组合物件的细节造型。按照由上到下、从右到左的顺序逐步添加、绘制，注意根据透视关系确定物件之间的大小、前后对比关系，明确主体以及周边环境的形态结构变化，如图9-4所示。

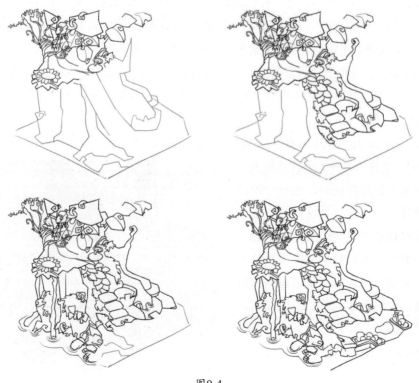

图9-4

04 场景物件细节的造型设计。先绘制智慧树中心的房子细节，根据初稿对它的设定，降低初步设定线稿的不透明度，要注意造型与物件位置匹配协调，比如树叶、藤蔓和房屋之间的造型衔接、前后穿插关系，如图9-5所示。

05 调整笔刷，对房子周边环境进行细节绘制。根据房子的造型特点，对周边树枝、藤蔓进行绘制，注意线条的转折和连贯性，以及藤蔓缠绕在树干上的紧致感和柔软感，如图9-6所示。

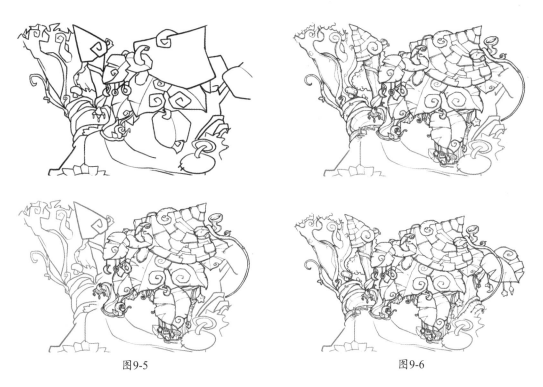

图9-5　　　　　　　　　　　　图9-6

06 根据初稿对树丛中部结构的设定，对树丛中部树叶及藤蔓的结构细节进行刻画，处理好各个部分结构线的疏密关系及穿插变化，综合整体的远中近的结构透视关系。注意地面纹路的刻画既要符合智慧树特点，又不显烦琐，向日葵站立点的花纹装饰，使得局部空间的远中近画面饱满，如图9-7所示。

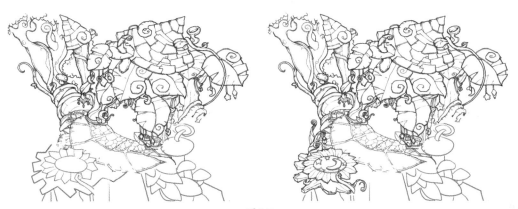

图9-7

159

07 对智慧树的主干道进行造型细节绘制。先对路边蘑菇细节进行绘制，再对叶子路的造型进行细节绘制，结合楼梯的递进层次，对蘑菇以及叶子路的上下、大小关系进行对比调整，如图9-8所示。

08 根据主体结构设计的定位，对树干与枝叶构成的楼梯造型进行细节刻画，注意处理好各个部分之间的衔接关系及穿插变化，把握好线条的虚实对比以层叠变化，如图9-9所示。

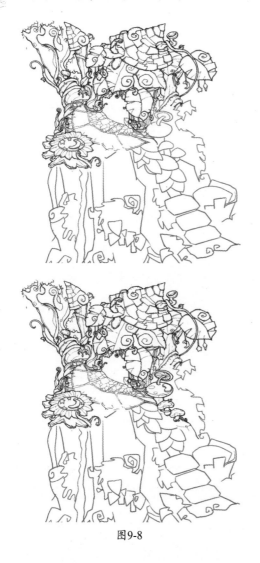

图9-8

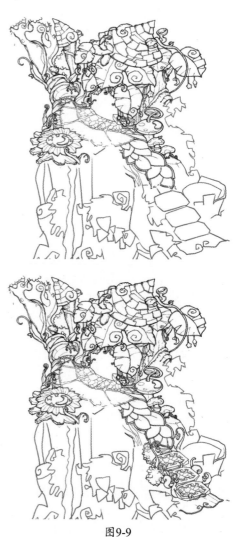

图9-9

09 右侧中部场景是由树干和若干藤蔓组合而成，根据之前的细节绘制手法，对其进行线稿的深入细化，完成中景右侧场景的造型定位，如图9-10所示。

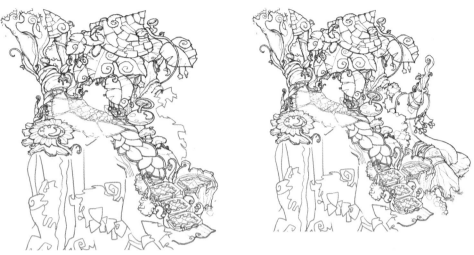

图9-10

10 绘制近景造型细节。按从左至右的顺序对其细化，注意树皮和岩石线条之间的区别，树皮线条较为细碎柔软，岩石线条笔直果断、较硬。注意空间透视关系上的前后遮挡关系，前后结构线棱角要有所区别，如图9-11所示。

图9-11

11 完善近景左侧的场景绘制，根据之前的场景设定以及树根的造型特点，对水波进行细节的绘制，线条柔软，弯曲幅度较大，如图 9-12 所示。

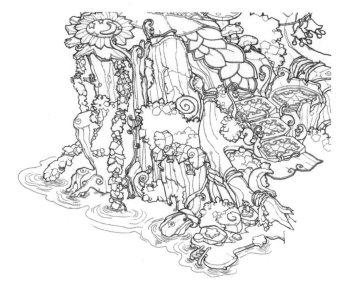

图9-12

12 整体场景的主体结构线稿基本完成，接下来完成近景右侧场景的细节绘制。这里初稿设定的是一个石子路口，平铺的大理石加上一个小湖泊，显得有活力，也体现了场景的整体风格，如图 9-13 所示。

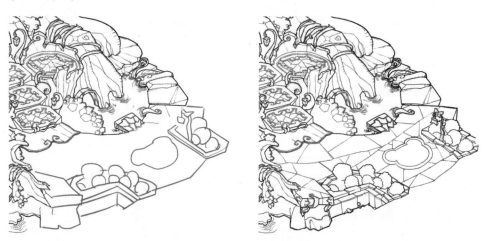

图9-13

13 最后，对整体结构造型进行调整，得到完整的场景结构定位及空间布局。处理好整体场景结构线的穿插变化，根据透视变化调整各个部分的主次及虚实关系，如图9-14所示。

图9-14

<div style="border:1px solid">9.1.2</div> **色稿绘制**

根据智慧树场景设计文案，智慧树的色彩大致用色以绿色系、棕色系为主，再加上少许色彩亮丽的暖色为辅，并应用饱和度和纯度很高的色彩来丰富整个画面的氛围。

智慧树场景的上色过程主要分为基本色调设定和深入刻画两个部分。结合线稿的设计流程，我们对智慧树的上色流程延续由上到下、从中间到周边的扩散式的绘制方式。

1 基本色调设定

01 对中间传送屋进行底色填充：简单干净的棕色为屋顶基本色块，周边绿叶以及藤蔓选用不同的绿色填充，有利于区分的同时产生空间层次感，用不同亮度的暖色块对装饰物进行点缀，让画面拥有活力，如图9-15所示。

02 对周边环境的底色进行填充：选用不同的偏灰色的棕色进行填充，参照前面的物件适当选用暖色填充，在视觉上产生一种过渡感，避免亮色的装饰物表现突兀；地面采用饱和度中等的绿色，中和画面色彩氛围，避免因重色过于沉闷，如图9-16所示。

图9-15

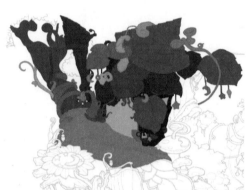

图9-16

03 对场景左边环境的底色进行填充：根据线稿设计，这一块大部分为树干，可大面积采用深棕色对其进行填充，树丛采用两种不同色系进行填充，加入冷蓝色和紫色，避免画面色彩的单调，丰富色彩比例，如图9-17所示。

图9-17

04 对中间场景的底色进行填充：根据之前的线稿设定以及周边环境底色的参照，采用相同色系不同的色调进行填充，因为此处场景靠前，可选用饱和度较高的色彩进行填充，如图9-18所示。

图9-18

05 完善右边场景物件的底色填充：综合周边环境基本色调，选用偏深色系的深褐色和橄榄绿进行填充，注意整体画面的色调对比，如图9-19所示。

06 对近景进行底色填充：为平衡画面重心，选用色彩较为鲜亮的同色系，装饰物多用暖色调进行填充，产生色彩进阶效果的同时，也要注重和周边色彩的融合，如图9-20所示。

图9-19

图9-20

07 放大场景画面，对主体场景底色进行整体的调整，方便后续对局部空间的细节深入绘制，确定大体的基本色调。整体调整各个模块色彩的明度、纯度，如图 9-21 所示。

图9-21

08 结合主体色调，对背景的底色进行填充，分开几个色块，对光源进行简单的定位，设定光源由前左上方倾斜照射到智慧树主体背部，如图 9-22 所示。

图9-22

2 色彩的深入绘制

01 按照从上至下、由左往右的顺序绘制。选取深绿及深蓝作背景的暗部色，结合植物等色彩定位进行基础色彩设定，如图9-23所示。

图9-23

02 给场景整体设定光源，结合环境的变化，对地面及背景的色彩逐步进行绘制，注意结合主体场景的色调变化调整色彩的层次关系及虚实变化，以更好地衬托智慧树主体，如图9-24所示。

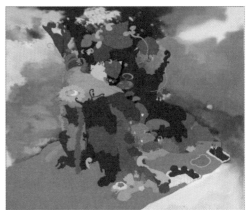

图9-24

03 根据树干及树叶的色彩大体定位，选取深绿及深蓝作为暗部色彩，选取深绿色作为周边树叶的暗部色，对其进行色彩填充，如图 9-25 所示。

图9-25

04 根据树屋建筑的造型特点，对其逐层绘制，加入少许暖色调进行混色，注意对透过树叶缝光斑的细节绘制，要体现出通透感，如图 9-26 所示。

图9-26

05 对树干以及藤蔓的亮部及暗部的色彩进行逐层绘制，注意用色时根据线稿的造型定位来进行色块的绘制，特别是藤蔓和树干之间的色彩深浅及色彩纯度、明度变化要合理，突出卡通色彩的特点，注意上下冷暖色调的笔触变化，如图 9-27 所示。

图9-27

06 对屋洞旁边的植物进行色彩绘制，结合场景主体色彩的变化，在原有固有色的基础上为局部的色彩选取明暗色，如图9-28所示。

图9-28

07 用软笔刷对各个部分的色块进行过渡渲染，从上到下是由暖色到冷色的一个渐变过程，注意右侧有蓝光环境色的影响，对细节进行刻画，沿着边缘线点缀高光，凸显质感，如图9-29所示。

图9-29

08 根据光源变化以及屋洞中蓝光环境色的影响，前后产生一个冷暖对比的反光，此处近树顶，注意光斑位置的确定，点缀一些光斑以丰富画面，再从右到左进行细节的刻画，对暗部阴影简单处理，主要凸显树叶上茎纹的体积感，注意光斑处色调的协调统一，如图9-30所示。

图9-30

09 依据场景光源对路面的亮部以及暗部的色彩的影响，对边缘木块结合环境色进行逐层刻画，绘制出花朵大体的色彩层次变化，注意上下的空间色彩明度及纯度对比关系，处理好各个部分色块之间的固有色变化，如图 9-31 所示。

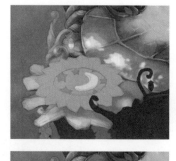

图9-31

10 根据屋洞树叶的整体色调定位以及各个部分的遮挡关系对其他部分进行基础色彩的绘制，运用硬笔刷工具逐层绘制叶子路结构的大体色彩关系，添加冷暖色的对比，丰富画面色彩比例，注意叶子亮部及暗部色彩统一协调，如图 9-32 所示。

图9-32

11 继续对周边蘑菇的色彩关系进行绘制，因小蘑菇处于背光处，所以以深色系作为主体色彩，整体偏灰，在原有的固有色上对明暗色调进行选取，如图 9-33 所示。

图9-33

12 结合周围环境设定，运用软笔刷工具绘制色彩关系，综合中景叶子路的色彩关系进行整体协调，简单概括即可，如图9-34所示。

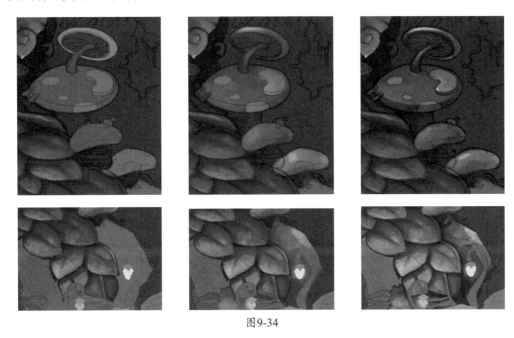

图9-34

13 调整笔刷大小及不透明度，根据光源变化运用软笔刷工具对各个位置的植被进行色块绘制，注意遮挡部分深色阴影的结构填充，色彩明暗的对比要明确，此步骤为后续的细节刻画起着引导作用，如图9-35所示。

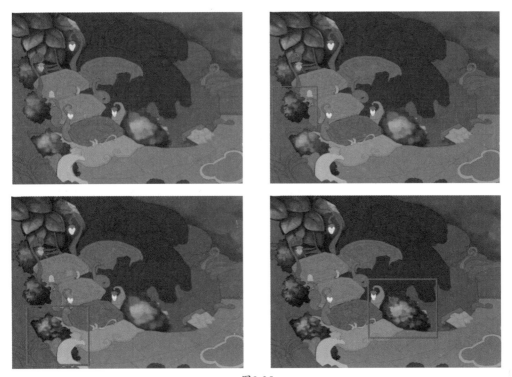

图9-35

14 对各个部分的植被进行细节。按照从上到下、由左至右的顺序逐步逐层绘制，根据之前大致的色彩关系，绘制中景阶梯的色彩关系对比，完善中景环境。注意远近色彩的渐变以及色彩的整体协调，如图9-36所示。

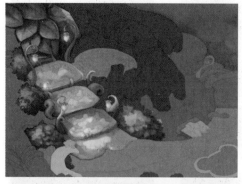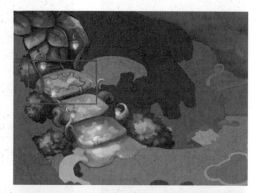
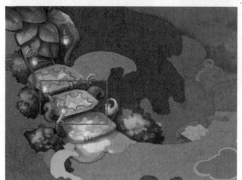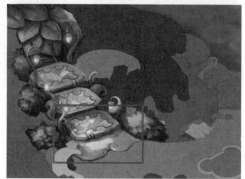

图9-36

15 绘制木桶的色彩关系，结合光源变化，对木桶及液体逐层进行绘制，注意与周边色彩统一协调，如图9-37所示。

图9-37

16 根据线稿造型设计，按照之前树木的绘制流程及技法进行色块定位，中间是一摊浅水，结合周边色彩，将其设定为幽绿色，营造神秘氛围，确定大体明暗关系定位后对树皮以及水面纹理质感进行细节刻画，如图9-38所示。

图9-38

17 按照之前浅水滩的绘制流程及技法，对其进行深入刻画，注意处理好其与树根之间的色彩及光影衔接。特别是暗部阴影部分的色彩不能刻画得太硬，与亮部整体上有纯度及明度的变化，如图9-39所示。

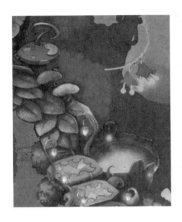

图9-39

18 根据植被造型，运用软笔刷工具在基础色上进行大体色彩和色彩明暗关系绘制，再结合线稿造型逐步完善其层次关系，要尽量和周边场景的整体色彩融合在一起，如图9-40所示。

图9-40

19 调整笔刷大小及不透明度，根据场景整体光源对树干色彩变化的影响，分别对周边物件组合体各个部分的亮部及暗部色彩进行细节的刻画，注意色彩纯度、明度及色彩饱和度的统一与变化，如图 9-41 所示。

图9-41

20 根据近景造型的设计定位，两侧花坛的周边色调需协调统一，其亮部以及暗部在暖黄色和嫩绿色的类似色中选取，如图 9-42 所示。

图9-42

21 根据场景的光源变化，运用软笔刷工具绘制初步的色彩关系，按照分层纹理关系，给不同花边纹理分层进行装饰色彩绘制，注意从色彩上与底色拉开关系。其配色如图9-43所示。

图9-43

22 对左侧花坛的色彩细节进行绘制，选用软笔刷对色彩明暗对比关系简单划分，根据光源变化深入刻画明暗关系，再将软硬笔刷相互结合，对植被以及花坛的质感表现进行深入刻画，因为近实远虚，所以对石头纹理的刻画要精细，注意根据线稿定位确定高光的点缀，如图9-44所示。

图9-44

23 左边花坛与右边花坛在造型以及色彩构成上基本接近，对右侧花坛的色彩进行绘制，在原有的基础色上选用类似色进行过渡渲染，加入少许环境色融合画面，如图9-45所示。

图9-45

24 对近景左侧树干的色彩细节进行绘制，综合之前树干的绘制流程及技巧对其明暗色调和环境色的渲染进行简单的定位，主要运用软笔工具进行，如图 9-46 所示。

图9-46

25 给前景左侧环境创建选区，对各个部位建筑及装饰物件进行基础色彩的定位绘制，注意各个部分色块之间的固有色变化，结合整体绘制风格以及光影变化，从上到下对其进行细节刻画，注意材质属性的体现，如图 9-47 所示。

图9-47

26 根据整体光源的影响，对树干树叶的色彩进行绘制，此处基本向阳，色彩饱和度、明度上相对于远景要更为鲜艳，对树干各个部分的亮部及暗部色彩进行细节的刻画，注意色彩纯度、明度及色彩饱和度的统一与变化，如图9-48所示。

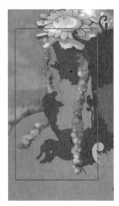

图9-48

27 对近景左侧植物的色彩细节进行绘制，根据光源和文案设定，对植物明暗色调和环境色明度及纯度进行细节调整，注意各片叶子之间的色块区分，以及环境色的层次变化，如图9-49所示。

图9-49

28 根据树干整体设计定位，对树干局部的色彩逐层进行刻画，注意亮部及暗部色彩明度、色相及饱和度与周边环境协调统一，如图9-50所示。

图9-50

29 按照从左至右的顺序对底部树根及附属植被的细节进行深入刻画，注意重点对树叶之间的暗部阴影过渡色彩进行逐层绘制，拉开色彩的对比，用不同的类似色进行色彩叠加，加强材质属性特点的质感表现，如图9-51所示。

图9-51

30 结合光源变化，对树根及周边植被的色彩进行精细刻画，注意亮部及暗部色彩之间明度、纯度及饱和度的色阶层次变化。处理好树根与环境之间虚实及冷暖变化，如图 9-52 所示。

图9-52

31 接下来对近景湖面的色彩关系进行绘制，首先根据基础色对明暗色进行选定，如图 9-53 所示。

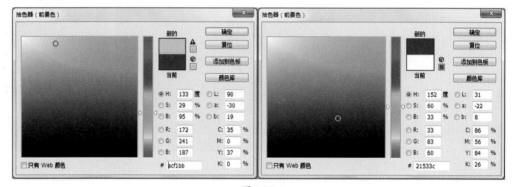

图9-53

32 根据光源变化，对暗部以及倒影部分的色调进行定位，再根据定位对各个部分的色彩进行加深过渡，把握好水波纹的动态走向，注意各个部分暗部色彩明度及纯度的变化，调整主体房屋与周边环境之间的虚实关系及色彩冷暖变化，如图 9-54 所示。

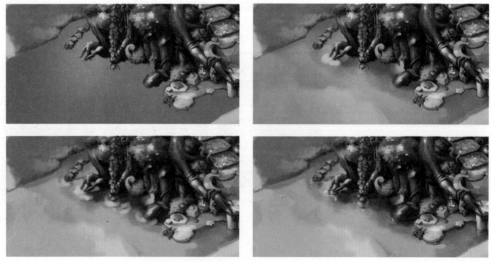

图9-54

33 结合光源变化，根据树叶对地面暗部投射阴影的色调进行定位，对各个部分的色彩细节进行刻画，注意树木阴影的动态走向形态变化，处理好与周边环境之间色彩的虚实关系及色阶的层次变化，如图9-55所示。

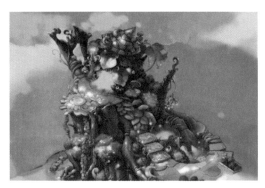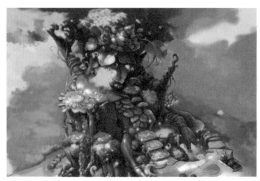

图9-55

34 根据光源设定，对整个场景的背景亮部以及遮挡部分的阴影进行绘制，对整体场景明暗交界线色彩的明度及纯度进行精细刻画，再逐步对树荫的外形结构进行刻画，注意树荫和地面的环境色协调统一以及近实远虚的空间透视关系，如图9-56所示。

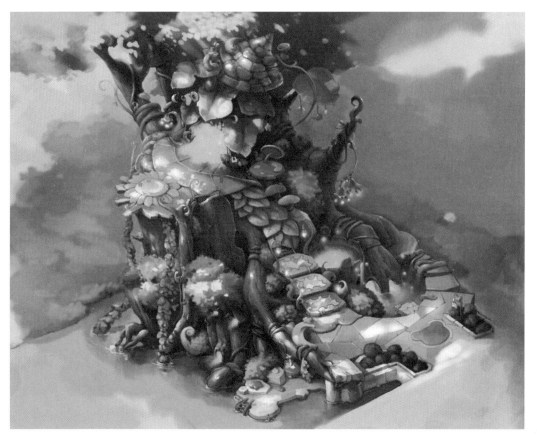

图9-56

9.2 海底城堡场景设计

在讲解案例之前，先了解一下本场景的文案需求，便于后续绘制。

本场景主要描述的是一个坐落在海底的城堡，是以海螺为建筑基本元素环绕而成的建筑群。在这个场景中，蓝色的海底城堡与周围的蓝色海水相融在一起，让画面充满神秘的气息，画面中幽深的海底之渊，闪烁着点点星光；让人觉得神秘而又向往。画面中后部的海水采用了渐变的颜色，能丰富画面的层次。画面的中部是主体——一个螺旋状的海底城堡，由不同造型的海螺组合而成，建筑与海螺的结合，能够让卡通风格贯穿画面，给画面增添了不少活泼、可爱的气息。画面前景是植物，植物的存在能够给冰冷的建筑增加一些生机，让画面中的色彩更加丰富。海底城堡在海洋衬托下，画面的风格更明确，也凸显了画面的主题。城堡中透出的暖光也让蓝色海洋多了一分暖意，让海洋下的海底城堡显得更加恬静。近景与远处的对比关系，让画面中的虚实、冷暖、空间的关系更明确，让画面中的气息更神秘。

卡通风格在场景设计中的灵活度相对较大，画面相对简洁，色彩比较明快，色彩饱和度及画面精度比较高。海底城堡整体画面绘制效果如图 9-57 所示。

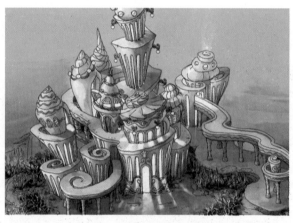

图9-57

9.2.1 线稿绘制

01 根据文案的需求描述和透视变化对城堡结构进行初步定位，画出大致位置，为整体的空间透视关系奠定基础，如图 9-58 所示。

图9-58

卡通风格场景绘制技法

02 绘制的海底城堡场是左右对称的结构，根据近大远小的透视关系，对两边的建筑物进行大小对比，把握住透视精准度。简单地描绘出海底城堡建筑造型的大致形状，确定前后空间透视关系的辅助线，如图9-59所示。

图9-59

03 绘制海底城堡的初稿。按照从上到下、从中间到两边的顺序开始逐步添加、绘制，注意根据透视关系，以及之前辅助线的定位，确定物件之间的大小、前后的对比关系，明确柱体以及周边环境的形态结构变化。绘制时应考虑空间透视关系的合理性，如图 9-60 所示。

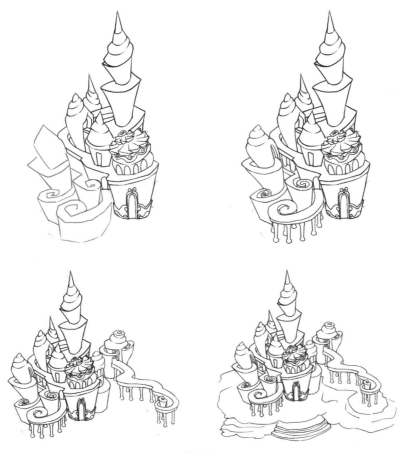

图9-60

04 在绘制完成场景初稿的基础上，开始对局部场景物件进行造型设计。按照从远到近、从上到下的顺序开始逐步绘制。先绘制中间建筑物件的细节，结合文案，以海螺状作为主体建筑设计，采用旋转式路面，注意线条的虚实结构的运用，如图 9-61 所示。

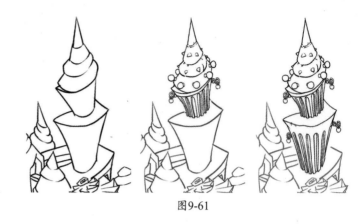

图9-61

05 对延续的场景建筑的造型进行深入细化。沿着初稿定位进行深入刻画，添加不同的纹理，以贝壳为基本元素，按照从上到下、从左至右的顺序进行创作细化。注意前后的遮挡关系，画面保持干净、清晰，绘制完成后擦除多余线条，如图 9-62 所示。

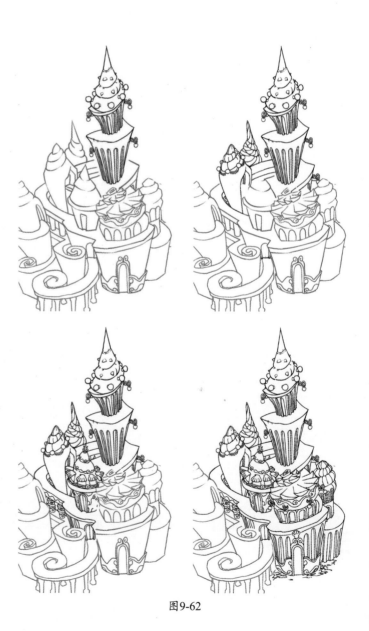

图9-62

06 完善周边建筑的细节，先从左边开始，综合之前建筑绘制的特点以及设计理念来完善建筑。在绘制的时候要注意物件与物件之间交接处的处理，处理好物件的细节，如图9-63所示。

图9-63

07 绘制右侧的建筑。在绘制时注意虚线与实线的灵活运用，这一过程是对建筑的深入刻画，故在绘制的时候要结合建筑的特点对物件进行详细的描绘，让建筑的特点更加突出，也使得画面更加生动，如图9-64所示。

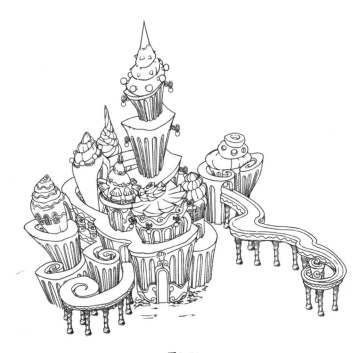

图9-64

08 在完成远景和中景结构造型后，整个场景的主体结构基本完成，逐层完成左侧植物前景的细节刻画，对植被及台阶的结构线疏密关系及穿插变化进行统一协调，如图9-65所示。

图9-65

09 根据城堡地表右侧结构设定，结合左侧植被绘制的流程逐层完成右侧植被的整体刻画，注意处理好植被与台阶之间衔接部分的遮挡关系及穿插变化，如图9-66所示。

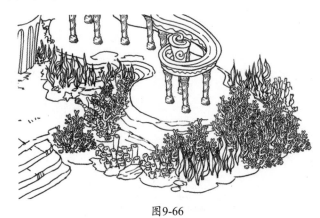

图9-66

10 结合城堡地表结构的设定定位，对左右两侧植被及中间台阶的结构造型进行整体调整，处理好各个构成部分结构线的虚实、疏密关系，进一步细化植被及台阶结构造型的穿插变化，如图9-67所示。

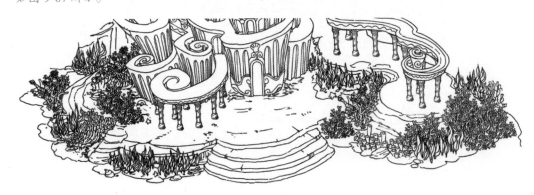

图9-67

11 最后根据城堡整体设计定位，对城堡主体结构及附属物件进行调整细化，结合透视变化对城堡主体建筑及组合物件的结构线进行深入刻画，注意形体结构的层叠关系及穿插变化，如图9-68所示。

图9-68

9.2.2　色稿绘制

根据海底城堡场景设计文案，海底城堡的大致用色以蓝色系为主，少许暖色为辅，在整个画面上，应用饱和度和纯度很高的蓝色色调，这张场景的难点在于要在类似色上表现出微妙的色彩层次感，使整个场景的氛围清新明快。

下面就开始进入海底城堡场景的上色过程，主要分为基本色调设定和深入刻画两个部分。结合线稿的设计流程，我们对海底城堡延续由上到下、从左至右的绘制过程。

1 基本色调设定

01 对远景中间建筑的底色进行填充。建筑顶端选用明度较高的浅蓝色为基本色调，下方支撑建筑选用不同深浅的蓝色进行填充，有利于区分的同时拉开空间层次感，沉淀建筑的重心，如图9-69所示。

图9-69

02 参考海洋植物色调对建筑顶部进行调色，应冷暖对比进行互补，丰富画面。此处场景建筑由远到近，适当地选用不同灰度的蓝色色调，产生一种层次递进感，建筑最底下一层选用深蓝色，如图9-70所示。

图9-70

03 填充场景左边建筑的底色。根据不同建筑位置分布填充不同底色，从上到下产生渐变感，选择合适的蓝色进行填充，底部用深蓝色，沉淀重心，凸显色彩的明暗关系，如图9-71所示。

图9-71

04 对场景右边建筑的底色进行填充，根据左边建筑底色的填充方式，完善右边建筑的底色填充。注意两边色彩明度、纯度及饱和度的统一协调，如图 9-72 所示。

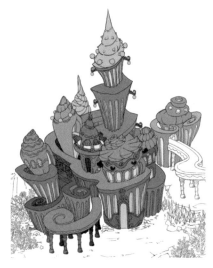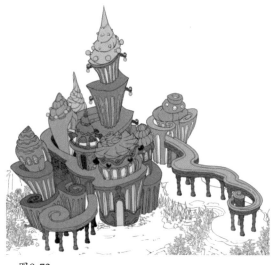

图9-72

05 对场景两边的水生植物的底色进行填充。根据海洋植物的参考色进行底色填充，注意饱和度和明度的适度选取，如图 9-73 所示。

图9-73

06 缩小视图，观察场景的整体底色，对城堡整体色彩进行微调整，避免色彩的不协调，为后面的色彩深入绘制奠定基础，确定整体色调，如图 9-74 所示。

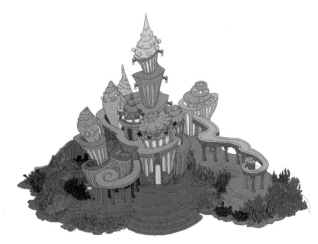

图9-74

07 结合主体色调，对背景的底色进行填充，分开几个色块，对光源进行简单的定位，照射方向设定为由上至下，如图 9-75 所示。

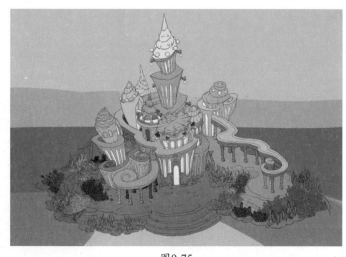

图9-75

② 色彩的深入绘制

01 进入海底城堡建筑的细节绘制，按照从上至下、由左往右的顺序。选取灰绿色作为亮部色、暗蓝色为暗部色，如图 9-76 所示。

图9-76

02 根据城堡塔楼建筑的造型特点，结合光源对塔楼顶部的色彩影响逐层进行绘制，加入少许暖色调进行混色，注意色彩明度、纯度及饱和度的变化及冷暖关系，如图 9-77 所示。

图9-77

03 绘制上方建筑的底部色彩，根据环境和光源，确定亮部色和暗部色。用笔用色的时候简洁、明晰即可，注意亮部及暗部色彩明度及纯度的变化，如图9-78所示。

图9-78

04 开始对场景建筑最为繁多的中部进行色彩绘制，结合场景造型设计的定位，主体色调以蓝色为主，亮部以及暗部的色彩是以蓝色的类似色作为过渡，配色如图9-79所示。

图9-79

05 运用硬笔刷和软笔刷，调整不透明度以及笔刷大小，逐步逐层对其色彩进行过渡渲染，注意和周边环境色彩的区分，拉开和周边环境的色彩层次变化，如图9-80所示。

图9-80

06 继续对中景建筑群的色彩进行绘制，根据场景光源的变化及线稿造型设计的定位，逐步逐层地对建筑进行色彩的刻画，注意明暗交界线的混色效果，避免脏色，把握好冷暖色彩之间的变化关系，如图 9-81 所示。

图9-81

07 根据之前两个建筑的绘制流程、光源关系以及物件固有色的定位，绘制建筑基础色彩进行明暗过渡，注意其明暗关系的对比、光照效果的渲染，和之前的两个建筑物件之间形成色彩饱和度递进的关系对比，如图 9-82 所示。

图9-82

08 对底部建筑进行色彩绘制，根据结构造型，结合环境的色彩变化来调整明暗关系的色彩明度、纯度，注意灯光的投射效果，如图9-83所示。

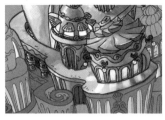

图9-83

09 运用软笔刷工具对近景底部建筑的色彩逐层进行绘制，注意根据光源的变化对亮部、暗部的色彩明度关系以及建筑本身进行灯光效果渲染，要注意结合环境调整各个部分的色彩变化，如图9-84所示。

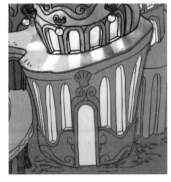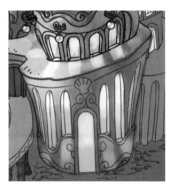

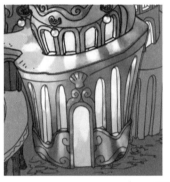

图9-84

10 完善中景建筑的绘制，对其右侧建筑进行明暗关系的色彩细节刻画，根据光源效果以及遮挡关系，结合其造型设计特点对暗部的色彩进行深入的刻画，拉开与亮部建筑的色彩层次变化，如图9-85所示。

图9-85

11 在完成海底城堡中间主体建筑的色彩绘制之后，整体的色彩节奏基本初步完善，开始对周边建筑进行色彩细节绘制。先对场景左侧的建筑进行绘制，根据底色以及海螺状的建筑造型特点，运用软笔刷对其明暗色彩关系进行混色、过渡，如图9-86所示。

图9-86

12 完善海螺下部建筑色彩绘制，结合海螺建筑造型特点对其色彩效果以及灯光照射效果进行过渡渲染，注意结合整体光源的方向进行细节刻画，如图9-87所示。

图9-87

13 完成场景左侧底部建筑的色彩绘制，用软笔刷对中间场景建筑的明暗关系进行简单的过渡，再用硬笔刷进行细节刻画以体现质感，注意光的投射效果，以及和周边环境色的融合效果，如图9-88所示。

图9-88

14 对场景左侧底部建筑的色彩细节进行绘制，根据线稿的细节造型特点逐步逐层进行绘制，注意亮部及暗部色彩的变化、环境色的渲染范围，用色应干净利索，加上少许连贯性的亮部，营造水波纹反光效果，如图9-89所示。

图9-89

15 根据场景左侧建筑的色彩绘制技法，对场景右侧建筑的色彩进行细节绘制，对海螺的明暗色彩关系进行渲染过渡，确定建筑的基础底色和明暗关系，注意顶部水波纹的质感体现，如图9-90所示。

图9-90

16 完善场景右侧建筑的色彩绘制，因为此处靠近光源，所以色调相对于其他地方明度较高，用软笔刷对其进行简单的明暗色彩绘制，在高光部分对纹理进行刻画，注意反光部分的色彩变化，如图9-91所示。

图9-91

17 对海底城堡主体建筑周边海洋植物的色彩进行绘制，场景中的海洋植物基本以珊瑚和海藻为主，所以其亮部、暗部色的色调应从粉色和绿色的类似色中选取，如图9-92所示。

图9-92

18 先对场景左侧内围的海洋植物进行色彩绘制，通过硬笔刷和软笔刷的结合，对其亮部和暗部进行过渡渲染，逐步逐层地进行绘制，整体色彩既对比鲜明，又与周边环境色调一致，亮部高光根据造型结构走向而定，如图9-93所示。

图9-93

19 对场景左侧外围的海洋植物进行色彩绘制，先用软笔刷晕染明暗交界线以及环境色，再用硬笔刷加强一层暗部深色阴影，凸显空间层次感，对各个局部进行细节的刻画，注意本身植物质感的体现，如图 9-94 所示。

图9-94

20 对场景前景海藻植物的色彩细节进行绘制，在原有的深绿色固有色的基础上，选取较深的类似色进行暗部的绘制，再用软笔刷过渡明暗交界处，最后用硬笔刷加上少许亮色进行亮部的高光点缀，如图 9-95 所示。

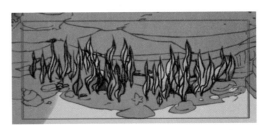

图9-95

21 对场景右侧海洋植物的色彩进行绘制，根据之前的植物色彩绘制流程和技法，运用软笔刷对其基础色以及环境色进行过渡渲染，再结合其造型特点对其逐层绘制，注意植物之间的色彩递进关系，如图 9-96 所示。

图9-96

22 对场景右侧海洋植物的色彩细节进行绘制，根据场景设定的光源变化对海藻和珊瑚的亮部及暗部的色彩关系进行逐层绘制，注意在绘制的时候，要根据植物的质感体现，把握好色彩的纯度、明度、饱和度的变化，如图 9-97 所示。

图9-97

23 绘制主体建筑的路面色彩，根据前面的建筑色彩绘制技法，对路面的色彩细节进行深入刻画，注意路面的质感体现，路面设定为被水流摩擦过的较为光滑的岩石，注意三个块面的明暗色彩关系对比，如图9-98所示。

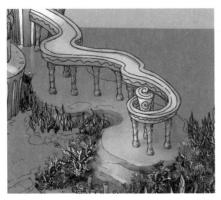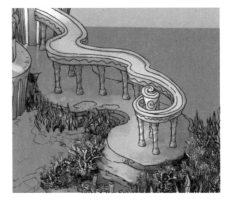

图9-98

24 绘制背景的色彩。此处我们结合整体场景的色彩关系，指定蓝色的类似色作为背景的基础色，明暗色调也在这个范围内选取，如图9-99所示。

图9-99

25 根据光照效果，对前景台阶颜色按照由浅到深的顺序向前逐步进行绘制。运用软笔刷绘制明暗交界线，过渡色彩的明度、纯度并进行细节刻画，注意整体色彩冷暖变化，如图9-100所示。

图9-100

26 结合周边环境的变化对各个部分的色块进行细节刻画，处理好与周边环境色彩之间的虚实变化，绘制时尽量与周边植被色彩明度、纯度及饱和度统一协调，结合光源变化对场景环境氛围进行逐层刻画，如图9-101所示。

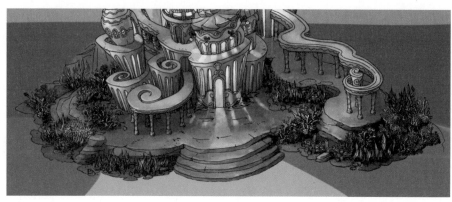

图9-101

27 最后结合海底城堡远、中、近三维空间色彩关系，对各个衔接部分的色彩进行精细的绘制，根据整体场景的光源变化以及空间分部设定，逐步逐层对主体物件以及附属物件的色彩进行仔细刻画，把握好城堡整体色彩的主次及冷暖关系，如图9-102所示。

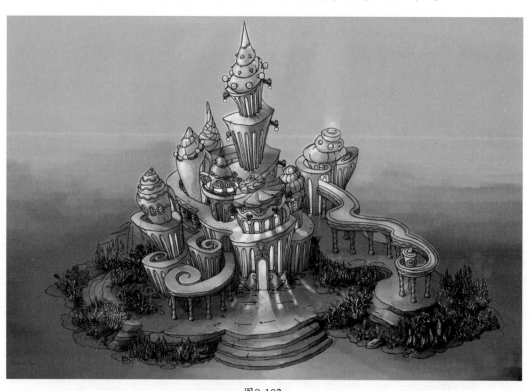

图9-102

9.3 优秀作品欣赏

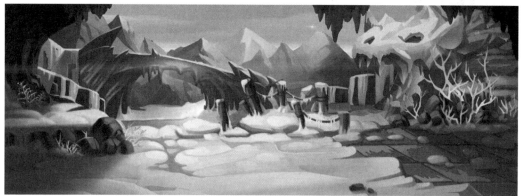

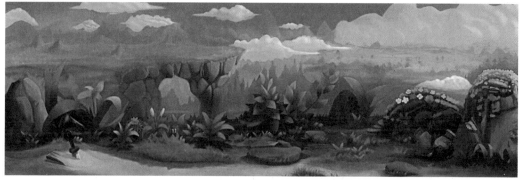

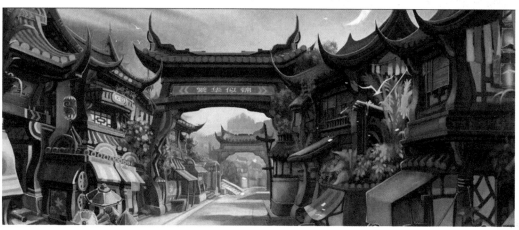

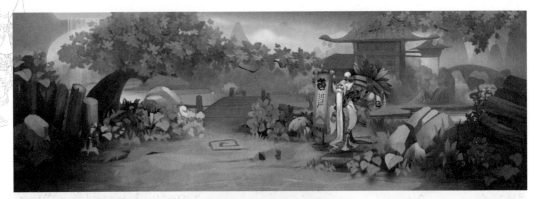

9.4　本章小结

本章通过海陆两种不同的卡通游戏场景原画的绘制流程，深入讲解卡通游戏场景的结构、明暗关系处理以及色彩绘制的特点，精讲了绘制卡通风格游戏场景原画的技巧。通过对本章内容的学习，读者可更进一步掌握特殊场景的绘制要领。

通过对本章内容的学习，读者应当对下列问题有明确的认识。

（1）进一步掌握卡通特殊空间场景的设计原理。

（2）加深理解卡通风格设计原画的色彩构成及光影与环境的变化。

（3）掌握海陆两种游戏场景的绘制思路及空间设计概念的应用。

9.5　课后练习

根据本章中游戏场景原画的绘制流程，按照设计的思路独立构思设计一幅卡通风格室内场景的原画。重点把握卡通场景设计的线稿到色彩的绘制步骤，充分理解卡通上色的绘制技巧。

卡通
风格场景
绘制技法

10

第10章 ┃ 室外卡通场景绘制

本章重点讲解卡通室外场景原画的绘制流程和绘制技法，重点介绍卡通游戏场景的透视结构关系、场景明暗关系的处理以及色彩绘制的技法，并结合药品小屋和庄园这两个实例的讲解来说明室外卡通风格场景的绘画技巧，帮助读者深入掌握卡通风格游戏场景原画的不同环境氛围绘制技巧。

10.1　药品小屋卡通场景设计

● ● ● ● ● ● ●

主体建筑的造型设计对场景风格特色定位非常关键。卡通场景是在真实场景的基础上对主体建筑的核心功能物件进行夸张、概括，同时在结构设计时突出重点，点明主题。因此在起稿之前需要充分了解并分析场景的基本结构关系。

在设计药品小屋场景之前，根据文案的描述及场景风格定位，对要绘制的各个部分进行详细分解。

本场景描述的是一栋坐落在小城一角的药房，主要以玻璃瓶外形为建筑主体，是游戏玩家购买药品的一个特殊活动区域，低矮的房屋以及带有魔幻色彩的周边环境，给人一种小而神秘的感觉。画面中主体就是药房的建筑以及周围植物，画面采用了绚丽的色彩，能够表现出卡通风格中的可爱特点。房屋背后的树，让画面充满了植物的生机，让药房的形象更可爱，区别于现实中冰冷冷的药房形象。建筑周围的小栅栏以及花草，能让画面更加充实，让画面中的层次更丰富。本案例是典型的卡通场景，突出的重点更加集中，游戏场景的画面相对简洁，色彩比较明快，有很明确的装饰性。

药品小屋整体画面效果如图 10-1 所示。

图10-1

10.1.1　线稿绘制

01 运用硬笔刷工具勾画出场景主体的初步形体结构，起稿阶段我们根据文案的需求描述绘制初步的结构分块，确定建筑远、中、近的结构定位及空间的透视关系，如图10-2所示。

卡通
风格场景
绘制技法

图10-2

02 根据近大远小的空间透视关系，绘制出场景的远、中、近景大致结构透视辅助线，对药品小屋基本物件进行简单的定位，大致确定物件组合位置，如图10-3所示。

图10-3

03 按照空间透视关系从左至右、由远到近开始逐步绘制，确定场景建筑物件之间的大小、前后对比关系，明确主体建筑以及周边环境的形态结构变化。主要考虑场景结构透视及结构线穿插变化，如图10-4所示。

图10-4

04 进入场景物件细节的造型设计环节。根据初稿对它的初步设定，降低线稿的不透明度，绘制主体左侧的房子的细节，要注意造型与物件位置匹配协调，如图10-5所示。

图10-5

05 对建筑主体右侧的房子进行细节刻画，观察初稿设计中的造型特点，对其外形结构以及周边物件进行绘制，注意它和左侧房子之间的造型衔接、前后穿插关系，如图 10-6 所示。

图10-6

06 完成后面植被装饰物的细节刻画，注意树木的纹理以及树叶前后交错的层次感的体现，根据树枝的动态走向确定树叶的疏密关系，以及各个装饰物之间的穿插变化，如图 10-7 所示。

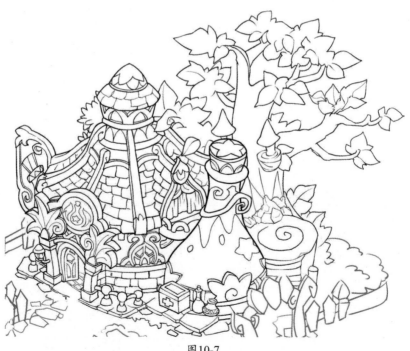

图10-7

07 完成主场景的地面以及周边环境的细节绘制，整个线稿的画面就得到了完善。这里在初稿中的设定是石子平铺的地面、栏杆围成的一个小庭院，并由植被环绕而成，给人有活力之感，也是场景整体风格的体现，如图10-8所示。

图10-8

08 最后根据药品小屋场景的空间透视关系，确定整个场景的结构造型特点，对其进行整体调整，得到完整的场景结构定位以及空间布局。对细节纹理进行深入细化，同时对各个部分的线条衔接关系进行修改，如图10-9所示。

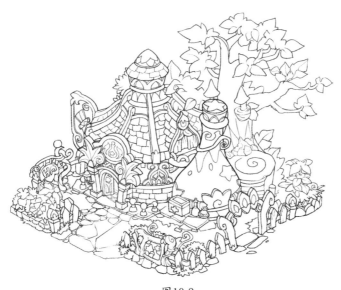

图10-9

10.1.2 色稿绘制

根据药品小屋场景的设计文案，药品小屋的大致用色以蓝色系和红色系的类似色相互搭配为主、周边环境以绿色系为主，再加上少许暖色调为辅，在整个画面上，应用色彩饱和度、明度和纯度比较高的色彩来丰富整个画面的氛围。

下面就开始进入药品小屋场景的上色过程，主要步骤分为基本色调设定和深入刻画两个部分。结合线稿的设计流程，我们对药品小屋的上色流程延续从左至右、由远到近的绘制过程。

1 基本色调设定

01 对场景左侧房屋进行底色填充。根据文案设计选用灰蓝色为屋瓦的底色、暗粉色为木桁架的底色，周边环境选用相近的类似色，注意墙壁选用深色来沉淀重心，门框选用亮色来拉伸空间层次感，如图10-10所示。

图10-10

02 对场景右侧房屋进行底色填充。因为此处场景建筑为近景，在左侧房屋取色标准的基础上，选取明度较高的近似色，令从上到下的饱和度逐渐降低，在视觉上产生过渡的同时与左侧建筑形成空间透视对比关系，如图10-11所示。

图10-11

03 树干选用偏灰色的棕色系进行绘制，根据前面的建筑底色，为提升上下的空间对比和前后的色彩关系对比，树叶选用明度较亮的嫩绿色为固有色，装饰物的色调参考房屋色彩进行选择，如图 10-12 所示。

<p align="center">图10-12</p>

04 对近景左侧围栏的底色进行填充。这一块由木质的栏杆、花丛和一个地标牌组合而成，根据初稿设计，地标牌主要以红色与金黄色为固有色、围栏以褐色为主、花丛以绿色为主，加入淡紫色的花朵打破了画面的沉闷感，如图 10-13 所示。

<p align="center">图10-13</p>

05 根据左侧围栏的固有色填充进行参考对比，选用更深的固有色作为此处的基础色，围栏选用深褐色为固有色，远处的草丛选用深绿色为固有色，近处的草丛选用草绿色作为固有色，目的是突出空间层次对比，如图 10-14 所示。

<p align="center">图10-14</p>

06 整体调整场景各个构成部分基础色彩的明度和纯度，对主体场景底色进行整体的调整，方便后续对局部空间的细节深入绘制，确定大致的基本色调，如图 10-15 所示。

07 结合主体建筑的色调，对背景的底色进行填充，分开地面和天空的两个色块，结合之前的色彩选取，地面以土黄色为主、天空以蓝色为主，划分明暗交界，对光源进行简单的定位，如图 10-16 所示。

图10-15

图10-16

2 色彩的深入绘制

01 对药品小屋房屋的细节进行绘制，绘制流程按照从左至右、由远到近的顺序进行。首先对屋瓦和木桁架的亮部以及暗部的颜色进行选取，如图 10-17 所示。

图10-17

02 根据房屋的造型特点及基础色彩的定位，结合光源变化对建筑亮部及暗部的色彩逐步逐层绘制，注意屋瓦之间的色彩区分和纹理边缘亮部的点缀，如图 10-18 所示。

03 结合房屋房梁及瓦片材质属性的定位，以块面方式对房梁及瓦片亮部及暗部色彩的明度、纯度及色彩饱和度进行整体刻画，注意各个部分色彩之间的冷暖变化，如图 10-19 所示。

图10-18

图10-19

04 结合建筑主体色彩的定位，对房屋左侧物件的细节进行刻画，先根据该局部的造型特点和基础色彩对明暗色彩进行选取，如图 10-20 所示。

图10-20

05 此处物件远离画面中心，所以只需进行简单的体块刻画，凸显体积感即可，运用软笔刷进行过渡渲染，注意环境色的混色效果，如图 10-21 所示。

图10-21

06 对房屋墙面的材质进行设定，此处背光，在固有色的基础上对明暗色的选取进行设定，注意色彩明度、纯度及饱和度的区分，如图 10-22 所示。

图10-22

07 结合光源的变化，用软笔刷对建筑墙体砖块和木块亮部及暗部色彩明度、纯度进行绘制，把握好墙体各个部分明暗交界线色彩的冷暖变化及色彩层次关系，如图 10-23 所示。

图10-23

08 根据大门固有色的设定，对大门亮部以及暗部的色调进行选取，此处配色对后面场景右侧房屋的明暗选取色也有一定的参考作用，如图 10-24 所示。

图10-24

09 对左侧房屋的大门色彩细节进行绘制，完善该房屋的整体效果。对其亮部以及暗部进行过渡渲染，逐步逐层地进行绘制，整体色彩上既鲜明又要与周边环境色调一致，亮部高光的位置要根据造型结构的走向而定，如图 10-25 所示。

10 根据光源变化，对大门门柱及装饰物件亮部及暗部色彩细节进行刻画。注意各个部分明度、纯度及饱和度变化，根据各个不同部位材质纹理的定位逐层进行刻画，结合环境变化调整大门亮部及暗部色彩的冷暖关系，如图 10-26 所示。

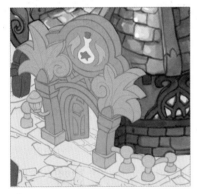

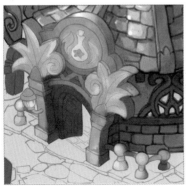

图10-25

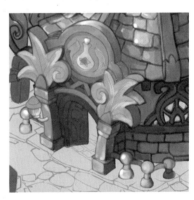

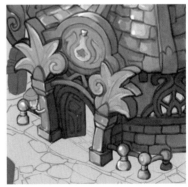

图10-26

11 结合房屋大门的色彩，对右侧房屋色彩进行细节刻画，注重明暗交界过渡色彩的冷暖变化，根据光源变化刻画纹理，体现玻璃质感，大量使用明度较高的色彩对亮部进行细化处理，强化整个场景氛围，如图 10-27 所示。

图10-27

12 结合主体建筑的光影关系，根据材质属性特点来逐层进行各个部分物件质感的绘制，结合周边环境色彩的变化，对物件亮部及暗部色彩细节进行刻画，如图 10-28 所示。

图10-28

13 结合主体场景的色彩变化，根据光源变化对树叶亮部及暗部的色彩进行设定，如图 10-29 所示。

图10-29

14 按照前面的绘制流程以及技法，考虑优先级别的变化，对不同层次的树叶进行不同色彩的绘制，注意结合树叶本身质感体现来进行细节刻画，如图 10-30 所示。

图10-30

15 根据树木材质，设定亮部及暗部的色彩，如图 10-31 所示。

图10-31

16 结合远景各个部分物件色彩整体变化，绘制树干的大体色彩关系，在绘制的时候过渡要自然柔和，注意树干纹理的粗糙感、装饰物紫水晶与周边环境的色彩变化，如图 10-32 所示。

图10-32

17 近景由木质的围栏组合而成，结合树干的明暗色确定此处的色彩关系，再根据线稿造型设计，结合光源变化，通过软硬笔刷的运用，进行初步色彩的过渡，如图 10-33 所示。

18 结合光影变化，对场景各个构成物件进行分层绘制，由近到远进行局部细化，对花坛、草丛、围栏的纹理进行不同层次的色彩细节绘制，从明度上拉开关系，如图 10-34 所示。

图10-33

图10-34

19 对近景右侧的花坛进行细节刻画，确定整体的色彩明暗对比关系，注意遮挡部分阴影的结构走向。结合光源变化，绘制不同角度色彩之间的纯度、明度，更要注意形与色之间的变化，如图 10-35 所示。

图10-35

20 对地标牌的亮部以及暗部色彩进行选取，如图 10-36 所示。

图10-36

21 调整笔刷大小以及不透明度，运用硬笔刷工具逐步对其进行色彩纯度、明度以及饱和度的细节对比刻画，注意环境色的影响，如图 10-37 所示。

图10-37

22 接下来对背景以及地面进行绘制，完善场景。在原有的基础色上选取地面以及天空的暗部阴影色，注意和整体用色风格一致，如图 10-38 所示。

图10-38

23 根据线稿造型设计以及文案设定，周边环境以花丛、石子路为主，这给平淡的画面增添不少活力，让整个画面的空间重心沉淀下来。先用软笔刷对周边环境以及造型进行大致的过渡绘制，注意体现前实后虚的空间透视关系，如图 10-39 所示。

24 结合光影变化对近处的环境（主要是地面及周边植被）进行细节的刻画，注意建筑主体与周边植被之间色彩明度、纯度及饱和度的变化，使其更好地衬托场景主体，如图 10-40 所示。

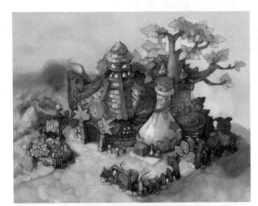

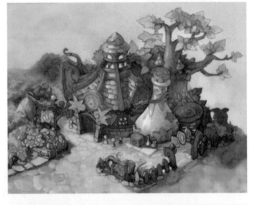

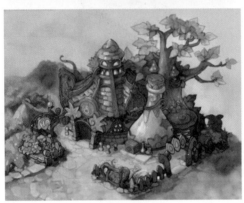

图10-39

图10-40

25 最后结合药品小屋的空间透视关系，对各个衔接部分的色彩进行细微的调整，根据光源变化对整体色彩关系进行刻画，对前后的虚实关系、色彩的冷暖对比关系进一步调节和细化，使整个画面显得更具有活力和生机，如图 10-41 所示。

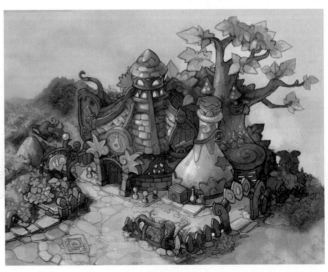

图10-41

10.2　庄园卡通场景设计

・・・・・・

　　本场景主题描述的是坐落在野外大草原上的一个田野庄园，远景是水天一线的景象，其中有运转的水车，能够增加画面的生机。画面中的主体区域是中景，绘制的是田野中的庄园和庄园前种植的植物，庄园周围的巨大藤蔓以及对面的植物都营造出生机盎然的气息。前景中的豌豆园以及稻草人，增添了生活气息，更好地表现了"田野庄园"的主题，让整个画面洋溢着生机和怡然自得的氛围。场景中丰富多彩的装饰物也给精美的画面增添很多的亮点，极大体现了设计师对"田野庄园"的表现力及设计理念。

　　田野庄园场景原画完成效果如图10-42所示，接下来进入绘制过程。

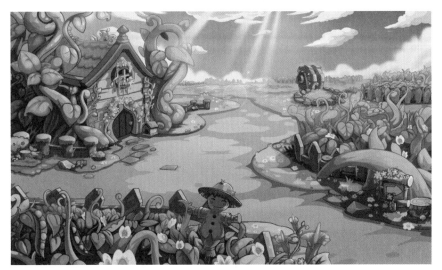

图10-42

10.2.1　线稿绘制

01 使用画笔工具勾画出场景主体的大致位置，根据文案的需求描述绘制初步的结构线稿，为整体的空间透视关系及区域分块进行定位，如图10-43所示。

图10-43

02 根据近大远小的透视规律简单地绘制出场景的前、中、近景大体结构透视辅助线，对田野庄园基本设定位置进行定位，大致确定物件组合位置，如图10-44所示。

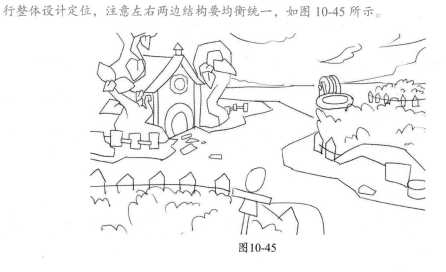

图10-44

03 进一步对庄园远中各个构成部分的结构进行绘制，结合透视关系对地面及天空的结构进行整体设计定位，注意左右两边结构要均衡统一，如图10-45所示。

图10-45

04 对庄园场景物件细节进行刻画，按照由左至右、从前到后的顺序开始逐步添加、绘制，注意根据透视关系确定物件之间的大小、前后对比关系，明确左右两侧主体以及周边环境的形态结构变化，如图10-46所示。

图10-46

05 对近景花草及栅栏的结构进一步细化，结合卡通场景绘制的技巧对叶面、稻草人及栅栏的结构进行刻画，处理好各个部分结构线的虚实及穿插关系，如图10-47所示。

图10-47

06 对中景左侧房屋建筑造型进行细节刻画，重点刻画房屋主体瓦片、房梁及墙面装饰纹理细节造型，处理好房屋主体与装饰物之间结构衔接、前后穿插关系，如图10-48所示。

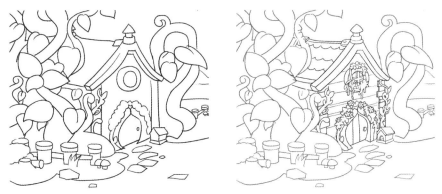

图10-48

07 结合右侧场景设计定位，对盘在房屋外围的植被及地表饰物逐步进行细化，注意各个位置的物件匹配协调，如树叶、藤蔓和房屋之间的衔接、前后穿插关系，如图 10-49 所示。

图10-49

08 完善场景右侧草丛的线稿，根据初稿定位进行细节刻画，注意各个藤蔓之间大小、前后位置关系，注意前面指向牌的细节绘制，添加一些小物件丰富细节，如图 10-50 所示。

图10-50

09 结合场景透视变化及远景结构设计定位,对远处山体、水车及天空的结构进行深入刻画,注意处理好与前景、中景物件结构衔接部位的疏密关系及穿插变化,如图10-51所示。

图10-51

10 对近景植被的结构进行细节刻画,注意对稻草人的外形进行绘制,对天空的透视关系进行准确的定位,对场景进行完整的细节绘制,得到完整的设计效果,如图10-52所示。

图10-52

11 最后根据田野庄园场景的远、中、近景对整体结构造型进行调整细化,得到完整的场景结构定位及空间布局,对细节纹理进行深入细化。注意前后的穿插关系、线条的弧度变化,如图10-53所示。

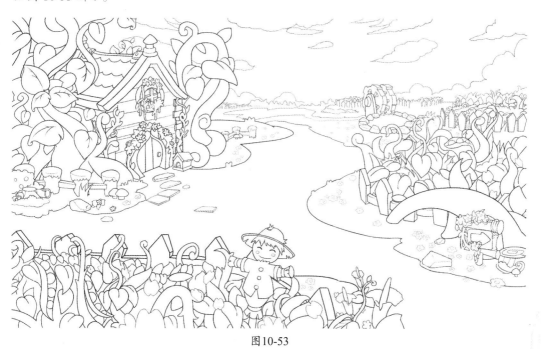

图10-53

10.2.2 色稿绘制

根据田野庄园场景设计文案，田野庄园的大致用色以绿色系为主，再加上少许色彩亮丽的暖色为辅，在整个画面上，应用饱和度和纯度很高的色彩，强调了场景色彩的跳跃感，并丰富整个画面氛围的表现。

下面就开始进入田野庄园场景的上色过程，主要分为基本色调设定和深入刻画两个部分。结合线稿的设计流程，我们对田野庄园的上色延续从前到后、由主到次的绘制流程。

1 基本色调设定

01 对场景地面的底色进行填充。选用土黄色作为地面的基本色块，对画面设定选区，由远到近用不同的绿色进行填充，以便有利于区分的同时产生空间层次感，如图 10-54 所示。

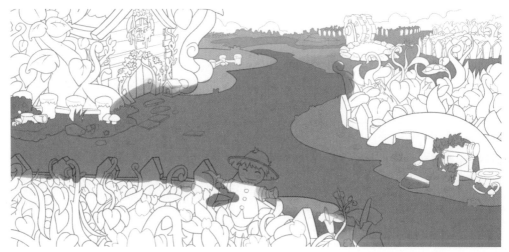

图10-54

02 对远景天空的底色进行填充。天空由大块面的色彩平铺加上清淡的云彩构成，色彩的纯度、明度及饱和度都适中，结合远景草地上的湖面色彩变化，选择较深的蓝色对天空进行刻画，结合云朵造型变化，选择蓝灰色作为云朵的基础色彩，如图 10-55 所示。

图10-55

03 对中景主体房屋及周边环境的底色进行填充。对主体房屋的底色进行填充，选取棕色的类似色作为木块的基础色，再用冷色调进行协调搭配，中合画面冷暖对比。用绿色的类似色对周边环境进行底色填充，如图 10-56 所示。

04 对场景右侧环境的底色进行填充。根据文案设计以及左边藤蔓的形状，选用嫩绿的类似色对其进行填充，栅栏和指向牌用不同的棕色进行区分，选用饱和度较高的颜色，避免和草地的色调产生色彩跳跃感，如图 10-57 所示。

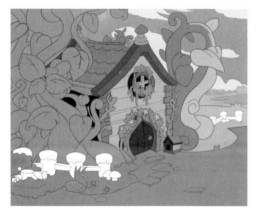

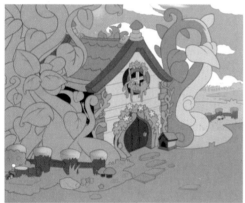

图10-56

图10-57

05 对近景环境的底色进行填充。结合之前草丛的色彩，选用较深的绿色为固有色，与地面的绿色形成层次感。再对小物件的固有色进行填充，选用暖色系来中合画面色彩，注意色调的协调统一，如图 10-58 所示。

图10-58

06 对主体场景底色进行整体的调整，对各个部分的固有色彩的饱和度进行中合协调，方便后续对局部空间细节的深入绘制，确定大体的基本色调。根据分开的几个色块，对光源进行简单的定位，如图 10-59 所示。

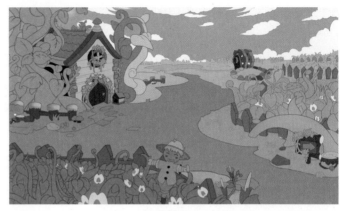

图10-59

2 色彩的深入绘制

01 对近景物件的色彩进行绘制，调整笔刷大小以及不透明度，根据稻草人的结构进行区域选取，在原有的固有色基础上对其暗部色彩进行选取，如图 10-60 所示。

图10-60

02 结合卡通场景的绘制流程及光影变化效果，按照由简入繁、由浅到深的绘制过程完善对稻草人的色彩细节绘制，注意其暗部结构线要根据衣褶的动态走向来定位，如图 10-61 所示。

图10-61

03 结合稻草人光影的变化，对前景木块栅栏亮部及暗部的色彩进行设置，注意色彩饱和度及明度的区分，如图 10-62 所示。

图10-62

04 结合光源的变化，对周边环境的色调进行统一协调，逐步逐层地进行细节刻画。注意结合环境的变化对木栅栏色彩明度、纯度进行整体调整，如图 10-63 所示。

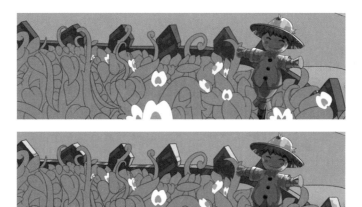

图10-63

05 对草丛的色彩进行设置，根据草丛的固有色以及光源影响对其亮部以及暗部的色彩进行选取，在类似色中选取即可，如图 10-64 所示。

图10-64

06 根据线稿设计的要求，整个画面的主次关系非常明确，所以色彩关系更为丰富，先用软笔刷对明暗关系进行确认，再用硬笔刷对其细化，在受光面可加入黄色进行渲染，在增强光感的同时，也融合了周边环境的色彩变化，如图 10-65 所示。

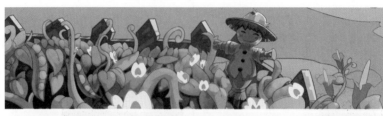

图10-65

07 再一次对近景的小植物进行完善，对花朵进行细化，在原有的固有色上进行明暗刻画，选择饱和度较高的颜色，拉升空间色彩关系，注意环境色的渲染与周边场景协调统一，如图 10-66 所示。

图10-66

08 对草地的色彩进行初步绘制，这是最为重要的中景部分，按照从整体到局部、从浅到深的流程完成中景草地的色彩绘制。其亮部以及暗部的色彩设定，如图10-67所示。

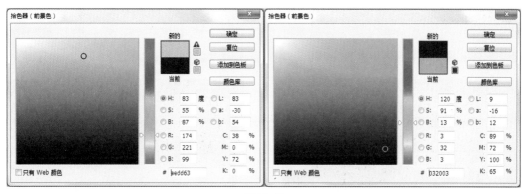

图10-67

09 对地表植被色彩层次关系进行细化，用大块面进行平铺，注意不要破坏整体色彩关系。结合光影变化，对草地上物件的色彩进行填充，注意色彩层次变化，如图10-68所示。

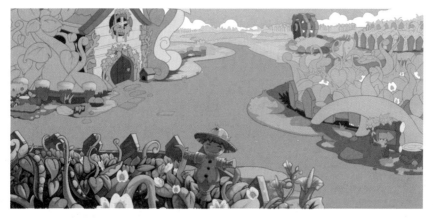

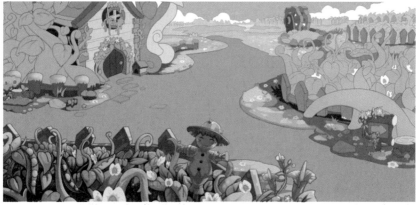

图10-68

10 调整笔刷大小以及不透明度，对近景草地进行细节刻画，根据光影效果对色彩的明度、纯度变化进行调整，结合周边环境物件在草地上添加更深一层的暗部阴影，加强空间层次关系，如图10-69所示。

11 对中景草地的色彩细节进行绘制，参照之前的绘制流程，结合光源设定，对其暗部做加深处理，从整体上对草地色阶、色彩明度、纯度进行统一调整，如图 10-70 所示。

图10-70

图10-69

12 对远景草地进行细化，完善草地的色彩，根据光源的变化对装饰性物件的亮部及暗部色彩细节进行绘制，达到近实远虚的效果，绘制色彩时要尽量简洁干净、色块明晰，与周边环境的色彩统一协调，如图10-71所示。

图10-71

13 结合水池水体的特点对水池亮部以及暗部的色彩进行选取，如图10-72所示。

图10-72

14 对远景水车的色彩细节进行绘制，按从下到上的顺序开始细化。先从水池入手，水池的色彩主要以蓝色为主，要突出表现水体材质的质感，如图 10-73 所示。

图10-73

15 结合水池的色彩关系，对水池周边的石块进行色彩绘制，石块对草地及水池的造型及色彩的衔接起着非常关键的作用，首先对石块的明暗色进行设置，如图 10-74 所示。

图10-74

16 调整笔刷的大小及不透明度，根据不同石块的造型，运用硬笔刷工具对周边石块进行基础色彩的绘制，刻画石块暗部的时候要结合环境色彩的变化进行补色，把握每一块石头的色彩变化，如图 10-75 所示。

17 对水车主体逐步逐层进行色彩绘制，完善远景水车的细节。根据整体光影变化调整色块之间的对比关系，如图 10-76 所示。

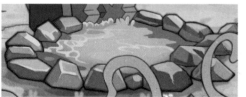

图10-75

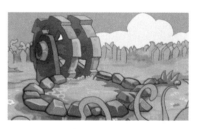

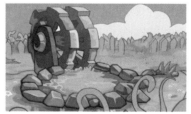

图10-76

18 完善远景草地上的景物细节，按照近实远虚的绘制原则对栅栏及草地的色彩进行绘制，前后栅栏的细节要有所区分。处理好远景植被及栅栏色彩的冷暖变化及虚实关系，如图10-77所示。

19 参考前面对近景草丛的色彩绘制流程及技法，结合近实远虚的空间透视关系，对远景草丛的色彩细节进行绘制。先对不同区域的草丛进行明暗关系的划分，暗部色的变化应根据从前到后的固有色产生层次关系，再用硬笔刷对前面的草丛明暗色彩进行细节刻画，远景分两层色彩对比即可，注意加上少许暖黄色环境色进行渲染，如图10-78所示。

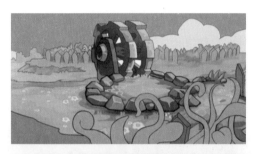

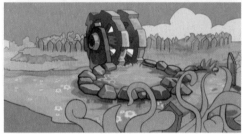

图10-77

图10-78

20 按照由简入繁、由局部到整体的绘制流程对中景右侧场景的细节进行绘制，根据石块基础色彩定位，对地面上石块的亮部以及暗部的色调进行选取，如图10-79所示。

图10-79

21 运用硬笔刷对亮部以及暗部进行对比划分，凸显出石块的体积感，结合线稿的结构线走向对其亮部进行刻画，加深暗部，完善石块的质感表现，注意环境色的渲染，如图10-80所示。

图10-80

22 完成指向牌和木桩的色彩设定，设定时应结合木头的纹理和周边环境色的影响，由于指向牌和木桩的材质属性不同，因此为其指定不同的色彩，如图10-81所示。

图10-81

23 运用硬笔刷对各个色块进行逐层叠加绘制，注意在绘制的时候要处理好和周边环境的明暗色彩对比关系以及饱和度的统一协调，注意组合物件亮部及暗部色彩的冷暖关系，如图10-82所示。

图10-82

24 结合前景栅栏的绘制过程以及技法，对中景右侧栅栏的色彩细节进行刻画。根据光源的变化对栅栏亮部以及暗部色彩的明度、纯度进行整体调整，如图10-83所示。

25 对草丛的基础明暗色彩关系进行设定，注意绘制的时候要简洁干净，把握整体色块的变化，根据光源的变化对各个位置草的亮部及暗部色彩细节进行绘制，如图10-84所示。

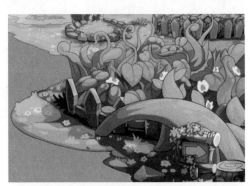

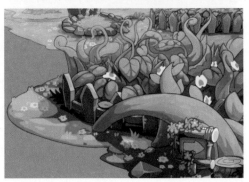

图10-83

图10-84

26 根据花朵的色彩定位，结合草丛的光影关系，对花朵亮部及暗部的色彩进行初步选取，如图10-85所示。

图10-85

27 调整笔刷的大小及不透明度，对花朵的固有色及色彩明暗进行刻画，在绘制的时候要注意处理好花朵跟草丛亮暗部之间的色彩衔接，如图 10-86 所示。

图10-86

28 绘制中景左侧场景主体房屋的色彩。首先根据田野庄园的光源变化，对房屋的亮部及暗部色彩进行基础明暗色彩设定，如图 10-87 所示。

图10-87

29 结合前面绘制各种材质属性的方法逐层完成房子色彩的深入绘制。对亮部及暗部的色彩进一步细化，注意在绘制建筑色彩关系的时候要结合色块的色彩构成关系，对暗部的色彩重点进行层次的刻画，如图 10-88 所示。

图10-88

30 结合之前植物的绘制技法以及流程，完善房门前植被的色彩绘制，运用大块面的平铺时要注意画面的整体关系不要被细节破坏掉，根据光源变化对植被亮部及暗部色彩的明度及纯度进行整体绘制，如图 10-89 所示。

图10-89

31 对房屋左侧藤蔓的色彩进行设定，根据光源变化效果对近景植物亮部及暗部的色彩进行细节绘制，注意色彩纯度、明度及饱和度的变化，把握好近景植物及房屋主体建筑色彩的冷暖关系及色彩层次变化，如图 10-90 所示。

图10-90

32 完善房屋右侧藤蔓的色彩细节绘制，结合左侧藤蔓的绘制流程和技法，根据光源变化效果及藤蔓结构造型，对亮部及暗部色彩关系进行深入细化，加强明暗色彩关系的对比，注意反光部位混入冷色，使得画面通透，如图10-91所示。

图10-91

33 对木桩、蘑菇以及石头等的色彩进行细节绘制，对木桩大致明暗色彩关系进行定位，在绘制色彩时要尽量简洁干净、色块明晰，与周边环境的色彩统一协调，如图10-92所示。

34 绘制左边小物件的色彩细节，同样结合光源变化效果对各个位置物件的亮部及暗部色彩进行细节的绘制，应简洁干净、色块明晰，让原有的固有色与周边环境协调一致，如图10-93所示。

图10-92

图10-93

35 对门前不同位置的石块进行色彩绘制，首先对地面上石块的亮部以及暗部的色调进行选取，根据石块本身的固有色在类似色上进行选择即可，如图 10-94 所示。

图10-94

36 结合硬笔刷对亮部以及暗部进行对比刻画，凸显出石块的体积感，结合线稿的结构线走向对其亮部进行刻画，加深暗部，完善石块的质感表现，同时应注意环境色的渲染，如图 10-95 所示。

图10-95

37 对地面的色彩进行绘制，相对场景中其他部分的色彩来说，整体色彩更为简洁，色块的节奏感更为明确，为地面亮部以及暗部的色调取色，如图 10-96 所示。

图10-96

38 根据线稿造型设计，调整笔刷大小及不透明度。结合草地及地表装饰物的光影色彩关系，运用软笔刷工具进行大体色彩的绘制，注意亮部及中间过渡色的纯度、明度及饱和度色彩变化，尽量以大块色调为主，再用硬笔刷对暗部以及亮部的色彩逐步逐层进行细节绘制，如图10-97所示。

图10-97

39 对远景部分进行色彩绘制。远处由蔚蓝的天空和飘动的白云组合而成，在整个场景氛围中衬托出近中景的色彩空间变化关系，天空以及云彩的明暗色如图10-98所示。

图10-98

40 结合光影变化，对云彩亮部及暗部的色彩进行逐层绘制，注意天空及云彩色彩明度、纯度的变化，处理好云彩及天空衔接色彩的层次变化及冷暖关系，如图 10-99 所示。

图10-99

41 结合场景设计定位，为烘托整体环境的氛围，在远景天空添加光束和光圈，对周边场景添加少许光芒与点光元素，增添画面生机和活力，如图 10-100 所示。

图10-100

42 结合光源变化，对庄园远、中、近景各个部分色彩进行整体调整，结合卡通场景的风格特点对主体建筑及周边环境色彩进行完善，注意色彩远、中、近景色彩明度及纯度的变化，营造生机勃勃的庄园景致，如图 10-101 所示。

图10-101

10.3 优秀作品欣赏

卡通
风格场景
绘制技法

10.4　本章小结

· · · · · ·

本章通过室外不同的卡通游戏场景原画的绘制流程和规范，深入讲解卡通游戏场景的结构、明暗关系处理以及色彩绘制的特点。通过对本章内容的学习，读者应更进一步掌握特殊场景的绘制要领。

通过对本章内容的学习，读者应当对下列问题有明确的认识。

（1）进一步掌握卡通特殊空间场景的设计原理。

（2）加深理解卡通风格设计原画的色彩构成及光影与环境的变化。

（3）掌握室外游戏场景的绘制思路及空间设计概念的应用。

（4）重点掌握卡通游戏场景原画的绘制技巧。